零基礎也能輕鬆下筆

絕對上手的素描技法

SUIDOBATA 美術學院講師

梁取文吾 監修

黃筱涵 譯

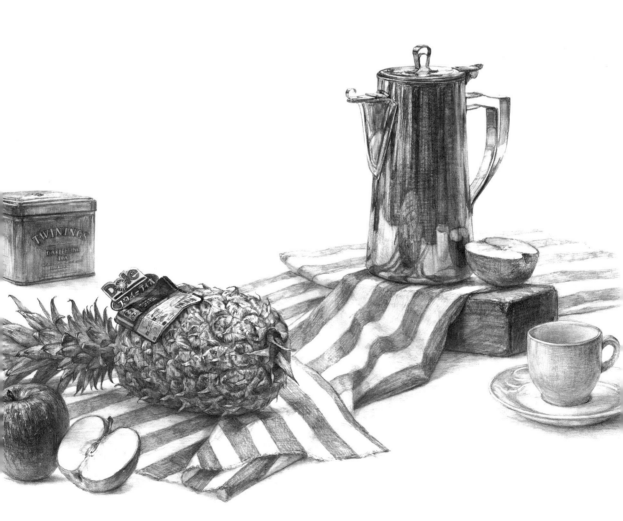

CONTENTS

應用篇

Part 3 **靜物畫法**

Part 4 **人物畫法**

Part 5　植物、動物畫法

Part 6　石膏素描

※ 書中記載的製作者所屬單位，均為製作當時的單位。

前　言

素描，是仔細觀察目標物（物件）後繪製在平面上的行為。
所以第一步就是要從物件上獲取大量資訊。

這裡最重要的就是「仔細觀察」。
不只是物體的形狀、分量、質感，還包括擺放的空間、存在感等各式各樣的資訊，都
會透過物件展現出來。

接著就試著在畫面上表現觀察到的一切吧。
本書匯集了各種幫助各位提升素描實力的關鍵，包括如實畫出物件的方法、在同一幅
畫中區分不同材質物件的方法（例如：蘋果與盤子、花與花瓶、茶壺與磚塊）等。

此外「新版」也增加了新的作品範例、素描重點，內容比之前更充實。
（日文舊版於 2012 年出版，台灣無中文版。）

答案，永遠都在物件身上。
請仔細觀察各式各樣的物件，並大量描繪吧。

<div align="right">梁取 文吾</div>

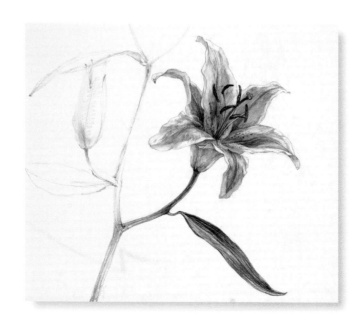

Part 1

開始素描之前

只要有紙張與鉛筆，就能夠素描。
這裡將介紹素描用具種類、用法以及概略流程。

- ● 素描準備
- ● 素描流程與基本用語
- ● 素描用具
- ● 素描時的姿勢

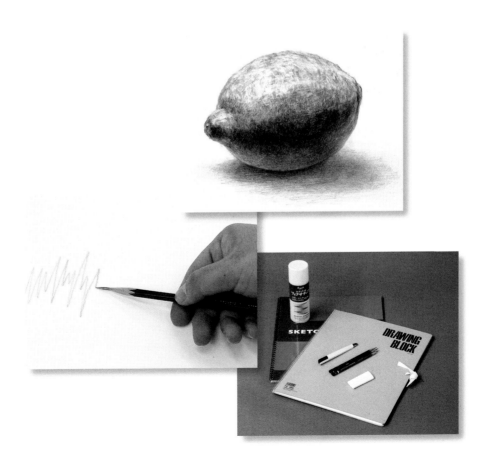

素描準備

接下來將以淺顯易懂的方式，介紹開始素描前該做的準備，以及動手畫之前要知道的事情。

素描所需的基本用品

只要有紙張與鉛筆就能夠素描，但是想要精益求精的話，建議準備素描本，鉛筆也要選擇數種適合素描的軟硬度。其他還有削鉛筆用的美工刀、軟橡皮擦、以及完成後要噴上的「保護噴膠」。

（關於用品詳細請參照p.14 ～ 21）

保護噴膠

素描本

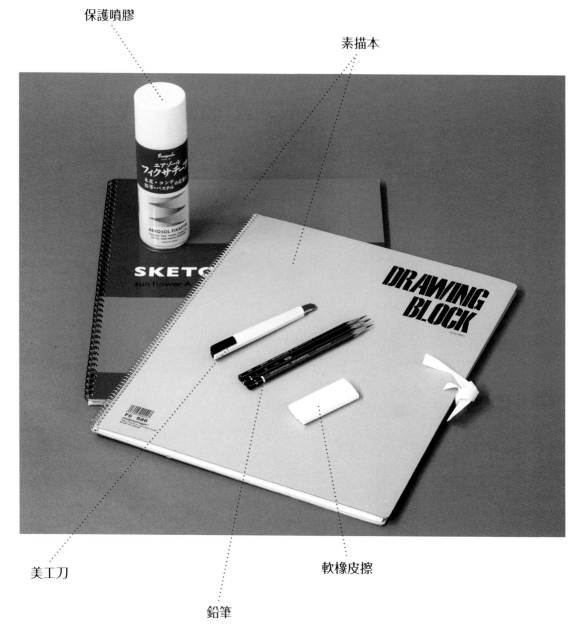

美工刀

軟橡皮擦

鉛筆

開始素描前的準備事項

首先決定好要畫的主題。剛開始先從身旁選擇比較好畫的物品即可。
像蘋果、檸檬等就很好取得，也具備了練習素描所需的各種要素。

1 把要畫的物品擺在桌上

只要是看起來好畫的、想畫的都可以，這邊建議初學者選擇圓形且簡單的形狀。總之請先將準備要畫的物品擺在桌上吧。

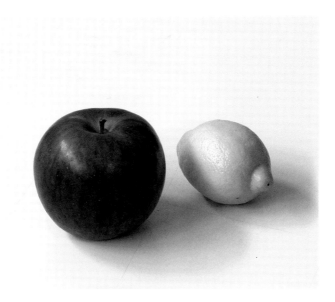

2 決定好繪製場所

決定繪製場所時的一大關鍵是光線的方向，最適合初學者的應該是斜光（斜向照射的光線）。所以在擺設桌椅時，請盡量讓光線從斜上方照射物件。關於畫圖時的姿勢，請參考 p.22。

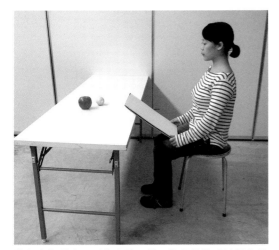

沒有畫架的人可以像照片一樣，找個能夠看清楚物件的位置坐，此外將素描本擱在桌邊會比較好畫。

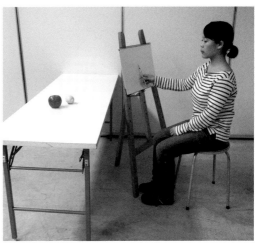

有畫架的話，就像照片一樣將畫架擺在稍微斜側邊，才能夠看清楚物件。

素描流程與基本用語

這邊以檸檬當範例，介紹決定好物件與繪製場所後的素描流程，同時也會解說本書常用的素描用語。

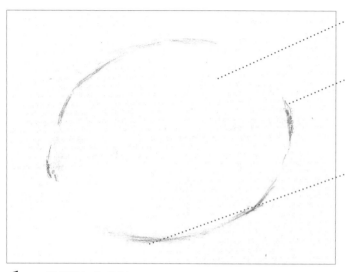

❖ **物件**

描繪的目標物，這裡就是指檸檬。

❖ **概略邊線**

先大致畫出的框架、記號。用來決定物件要占多大的版面，因此一開始就會先畫好。

❖ **接地點、接地面**

物件與所在地板或桌子接觸的點和面。

1 繪製概略邊線

壓平4B～2B的偏軟鉛筆，畫出**物件**的**接地面**與輪廓的**概略邊線**。鉛筆軟硬度僅供參考，基本上本書一開始都使用偏軟的鉛筆。

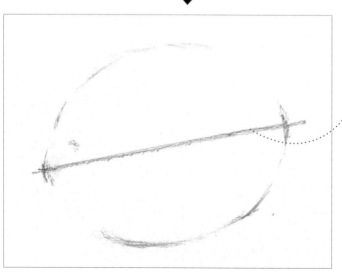

❖ **輔助線**

為了掌握正確形狀，而繪製在物件中心等的線條。實際上並不存在，因此畫到一半會擦掉。

❖ **中心線**

通過物件正中央的軸線，是用來掌握形狀的輔助線，因此畫到一半會擦掉。

2 繪製中心線

在物件正中央繪製**中心線**，決定好物件的朝向與中心位置。

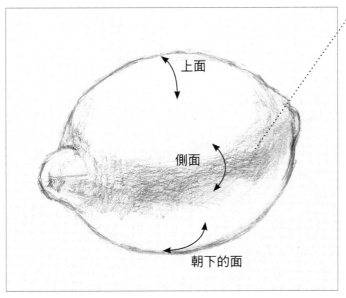

❖ **形狀變化的界線**

從這一面切換到另一面的邊線，也就是不同面相接處。稜線。

❖ **上面、側面、朝下的面**

用立方體的角度看待物件，接收到上面光線的部位稱為上面，與地板或桌面互相垂直的暗處稱為側面，側面與接地面之間則稱為朝下的面。

3 掌握輪廓

繪製物件的概略輪廓線，以及**形狀變化的界線**，這時請特別留意**上面、側面、朝下的面**。途中可以先站起來，從較遠的位置比對畫好的形狀與物件，發現有畫歪的地方時，就修正到不感到奇怪的程度。

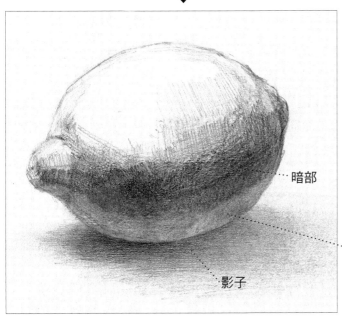

❖ **陰影**

本書光線打在物件上造成的暗處稱為「暗部」，地板或桌面的暗處稱為「影子」。

❖ **賦予深淺**

用鉛筆畫出深淺。

❖ **明暗**

在光線照射下產生的亮部與暗部。

❖ **曲線深入處**

物件為球體或圓柱狀等的時候，從看得見的側面往後側漸行的彎曲部分。

4 繪製陰影（打造立體感＝賦予深淺）

畫出上面的明亮、朝向前方的陰暗側面、接地點的影子等整體**陰影**，以強調出**明暗**。而**曲線深入處**要稍微亮一點。

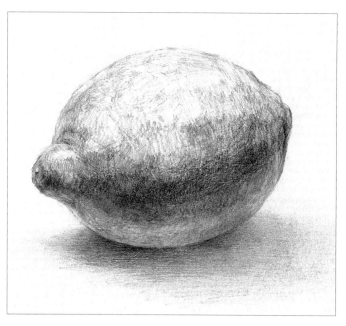

❖ **描寫**

意指畫出符合物件的特徵（以檸檬來說，就是畫出表皮凹凸感）。

❖ **外觀**

描寫物件表面狀態時的鉛筆線條（筆觸）。

❖ **質感**

物件予人的感覺，例如：光滑、凹凹凸凸、有重量、乾燥粗糙等。

5　描寫

進一步描繪出物件特有的**質感**，這裡建議選用稍硬的鉛筆（H～3H左右），以畫出物件的**外觀**。

↓

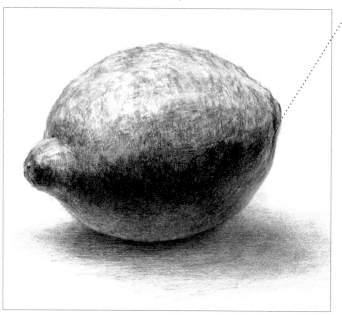

❖ **反光**

光線打在地板、桌面或牆面等候反射回來的光線，會從光源的反方向照射在物件上，屬於較微弱的光亮。

❖ **空間**

實體物件的上下左右。

6　完成

檢查整體均衡度，調整**反光**的亮度、增強接地面的影子。最後確認陰影深淺、形狀、**空間**等是否有不自然的地方，並以軟橡皮擦清除繪製途中不小心弄髒的地方。

其他用語

❖ 簡單輪廓線

大致掌握物件形狀的外側線條，也就是概略的輪廓線。

❖ 倒映

金屬物件等映照出的相鄰物件或周遭的風景。

❖ 速寫

短時間內畫出物件形狀或動態的動作或成品。

❖ 漸層

從亮部至暗部（或是相反）逐漸變化。

❖ 構圖

將物件配置在畫面中的方法，包括物件與背景間的平衡布局。

❖ 固有色

物件本身特有的色彩。

❖ 對比

亮部與暗部的差異程度，在素描中可以用來表現明亮差異或色彩差異。想要打造高對比度的畫面，就要使亮部更亮、暗部更暗，並增強線條的銳利度。

❖ 彩度

色彩鮮艷程度，以鉛筆素描時，則會用深黑與灰來表現。

❖ 正中線

通過人體正中央的線條，是有助於確實掌握人體動態的輔助線。

❖ 筆觸

鉛筆畫出的點、線等筆致、筆觸、筆跡，會依鉛筆種類、硬度、握筆法、筆壓等出現差異。

❖ 高光

光線打在物件時最明亮的部位。

❖ 遠近法（透視圖法）

物件愈靠前方就愈大，愈遠的部位就畫得愈小，英文是「perspective」。平常會說「賦予其遠近感」、「遠近感很亂」、「採用逆遠近法」等。逆遠近法指的是遠處比近處更大的狀態。

❖ 平台（地面）

指的是擺設物件的平台。素描時的最大重點當然是物件，但是確實畫出平台的狀況，更能表現出整體空間感。

❖ 量感

立體感、分量感。

❖ 稜線

不同面的相接處，也就是前面提到的「形狀變化的界線」，也是明暗界線。素描中的光影會隨著稜線變動。

❖ 輪廓線

指的是物件最外側的邊緣線。素描的第一步就是先畫出輪廓線，再依此進一步描繪，輪廓線條最後會融入畫中消失不見。

素描用具 | 鉛筆

鉛筆是素描的必備用品，這裡將介紹素描用的鉛筆種類、軟硬度、削鉛筆法與使用方法。

種類

鉛筆有Uni、Hi-Uni、STAEDTLER等多種品牌，種類也相當豐富。除了要了解鉛筆特性選擇順手的，也要依物件與想表現的狀態善加搭配。

Uni
便宜，連初學者都能夠順手。

Hi-Uni
價格略高於uni，好畫且顏色較深。畫起來
滑順舒服。

STAEDTLER
畫起來偏硬，適合打造出冷冽硬質的氛圍。

軟硬度

鉛筆應準備多種不同硬度的筆芯。市面上有10H～H（偏硬）、2B～10B（偏軟）、F／HB／B（中間硬度）可以選擇。偏硬的鉛筆顏色較淡，適合想表現硬質或細節等的時候，偏軟的鉛筆適合想畫較寬的線條或較深的顏色時。因此素描時建議準備4H～4B間各3～4支。

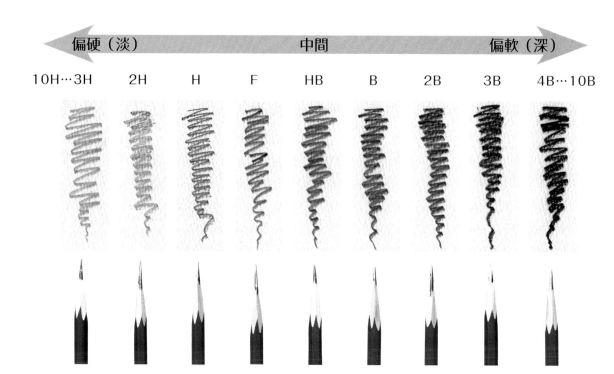

削鉛筆的方法

素描使用的鉛筆在削的時候，基本上都會用美工刀等，削出筆芯偏長、前端較尖的形狀。開始素描前也建議先多削幾支備用。就算剛開始不太會削，多學幾次肯定就能夠削得漂亮。

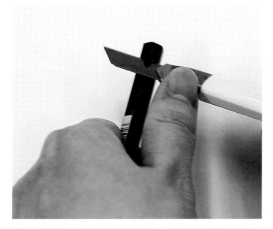

1 首先大幅削掉鉛筆的角。稍微露出筆芯後，就稍微錯開只削木頭的部分。

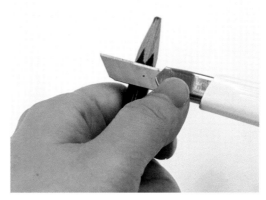

2 接著用左手轉動鉛筆，將前端削成均勻漸細的形狀。

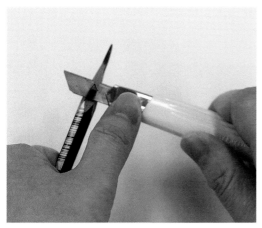

3 一邊確認木頭與筆芯的比例，一邊以幾乎與削切面平行的刀子削切。

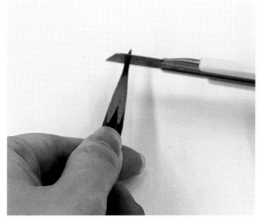

4 最後刀刃垂直抵在筆芯上，以輕輕摩擦的方式將前端削尖。

NG 是否削成這樣了呢？

還沒習慣的時候，可能會完全沒削到筆芯（右上），或是筆芯與木頭都極短（中），有時候筆芯尖端會削得圓圓的不夠尖。所以在能夠削出右下這種成果前，請多加練習吧。

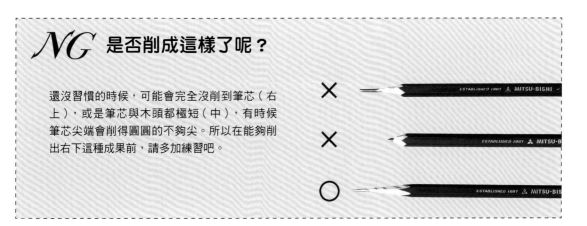

握法、用法

鉛筆能夠藉由不同的握法拓寬表現方式，包括銳利的細線、柔和的線條、強勁的深色線條等，所以請學會依表現方法選擇適當握法，讓作品更加豐富吧。一般來說，剛開始在畫概略的線條時，會壓平鉛筆輕輕描繪。

●開始畫 ⇨【鉛筆放平，並握高一點】

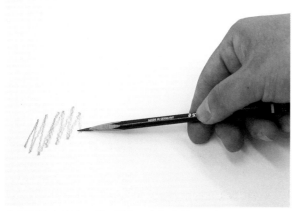

實用範例

岩石概略邊線
選擇軟芯鉛筆的話，就算畫歪也能夠輕易修正。

湯匙概略邊線
一邊掌握正確形狀，一邊以輕柔的筆壓描繪，能夠表現出柔和的筆觸。

事後可能會擦掉，所以選擇不會傷害紙張的軟芯。並以大拇指、食指與中指握在較高的位置（筆桿中間），用肩膀擺動手臂的方式繪製。

●寬面上色／偏淡
⇨【輕握鉛筆放平】

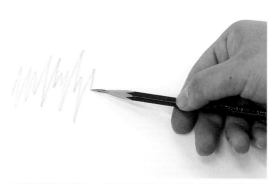

用芯腹輕柔描繪，這時同樣要用肩膀擺動手臂的方式，以輕緩又大的動作描繪，並非運用手腕。

實用範例

木材斷面
要繪製輕快質感時，就以輕柔的筆觸搭配較長的線條塗抹。

●寬面上色／偏深
⇨【輕握鉛筆靠近筆尖處並放平】

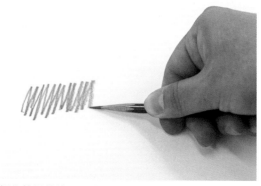

握住筆桿的位置，比色彩偏淡時要更靠近筆尖。並控制在不會壓斷筆芯的程度施力，表現出又深又紮實的顏色。

實用範例

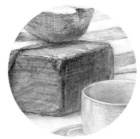

磚塊的陰暗側面
想畫出陰暗的側面時，就使用較粗的筆觸。

●描繪細部 ⇨【握直鉛筆】

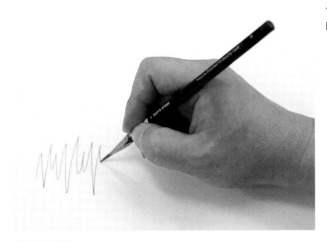

使用寫字般的握法，主要用在繪製細部或修飾的時候。這時同樣要先把筆尖削尖。

實用範例

剛拆開的繩子
握直鉛筆繪製細部。握直時比較好畫出繩子上拆開痕跡的細緻陰影。

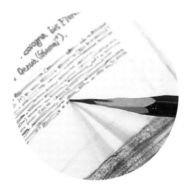

書本文字
削尖筆芯後握直鉛筆，表現出細緻的文字。

鳳梨皮
這種握法能夠做出精緻的表現，例如：鳳梨皮上的複雜陰影等。

advice　　**素描時避免髒汙的方法**

以小指為支撐點頂在紙張上，讓手懸空就能夠避免手掌弄髒畫面。通常畫到一半，準備進入後半段時，就會使用這種方法避免手掌摩擦畫面。

素描用具 ｜ 清除用品等

清除用品可以修正形狀、擦掉畫得太過火的地方，是調整均衡度時非常重要的工具。這裡就要介紹幾種清除用品以及使用方法。

■ 軟橡皮擦

柔軟且能夠自由塑型。由於擦拭的方式是吸走鉛筆的碳粉，因此不會弄髒或傷到紙張。購買後請不要直接使用，應先撕成好握的大小。軟橡皮擦表面變黑後仍可使用，可若擦不乾淨的話還是該換新的。

使用方法

可以將軟橡皮擦捏細後製造高光（參照p.13），或是捏成棒狀後在寬廣的面上轉動，以調整鉛筆畫出的質感。這裡介紹幾個常用的例子。

● 打造高光

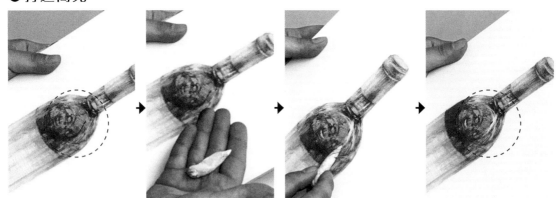

將軟橡皮擦的一端捏成如鉛筆般尖細，擦出白色的地方以打造高光。

● 滾動打亮曲線深入處

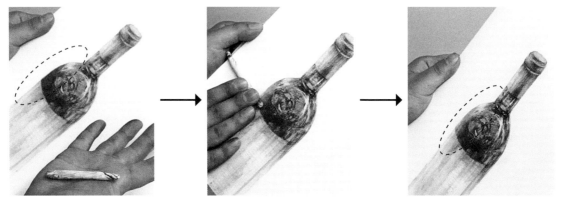

將軟橡皮擦捏成棒狀後，放在紙張上以手滾動。如此一來，就能夠一口氣打亮類似葡萄酒瓶曲線深入處等寬敞的面積。

■ 紙擦筆

可摩擦細部柔化色彩，或是將不同筆觸融在一起。主要以紙製成，硬度與粗度都五花八門，偏硬的類型能用在尖銳處，偏軟的類型則可用在柔化模糊的效果上。範圍較大時選擇粗款，範圍細緻時選擇細款，相當方便。

使用方法

像鉛筆一樣握著，摩擦重點位置。下圖就摩擦了鳳梨皮細溝的暗部，讓色彩看起來更加自然。這時可以視情況決定摩擦的力道。

削筆方法

用過的紙擦筆會變髒，儘管變髒後還能用一段時間，但若程度太嚴重的話，就要用砂紙打磨表面。

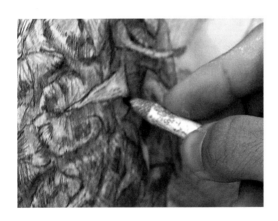

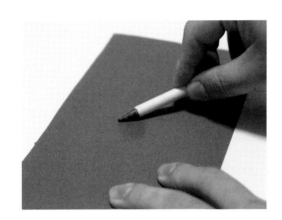

■ 紗布、面紙

一口氣摩擦大範圍時，可以使用紗布或面紙。例如：想打造曲線深入處的視覺效果，或是稍微淡化原本的效果、打造模糊效果時。

紗布的使用方法

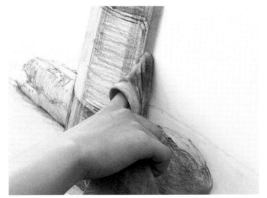

能夠在不傷紙的情況下輕柔擦拭。由於用過的紗布細線會沾上碳粉，因此有助於打造溫潤的氣息。

面紙的使用方法

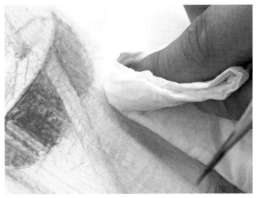

與紗布不同，每次用完就會丟掉，故不會受到沾上的碳粉影響，能夠維持銳利度。

素描用具 ｜ 其他

接著要介紹其他素描必備用具。請各位學習用法與效果後，善加運用在自己的作品上吧。

■ 美工刀

能用來削鉛筆。選擇一般細型美工刀即可，不好削的時候就換刀片吧。

■ 鉛筆加長筆套

鉛筆削得很短時，套上就可以繼續使用，一點也不浪費。素描建議選擇筆桿較長的類型。

■ 圖畫紙、日本白象紙、素描本

素描會使用圖畫紙或日本白象紙，要畫好幾張或是平常練習時，也可以選擇用圖畫紙組成的素描本。主要繪製的物件都是桌上物品時，建議準備F6（409×318mm）。此外也未必要使用素描本，也可以將紙張夾在畫板上固定住。

■ 保護噴膠

素描完成後會噴在表面，避免鉛筆粉脫落。噴的時候要離至少30～40cm遠，因為不慎吸入的話會對身體有害，所以請在通風良好的地方進行。

■ 塑膠橡皮擦

清除力很強，適合想要打造出銳利光線時。不過很容易傷害紙張，故用在素描時要避免用力擦拭。

■ 畫架

可以擺放素描本、畫板、畫布或板子等的架子，如此一來，就不必拿著畫紙等，能夠完全空出兩手，畫起來更輕鬆，但不一定要準備。

■ 測量棒

測量物件的位置關係、長度比例等的道具，請像照片這樣手持測量棒，確實伸直手臂。測量測量棒一端至大拇指前端的長度，並找到同樣長度的部位後，就能知道切割的比例。

使用方法

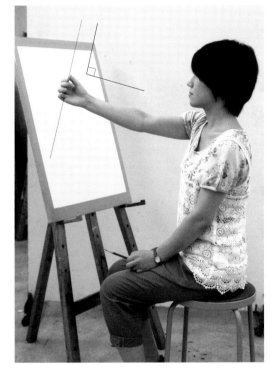

握穩測量棒，尖端不可以搖晃，接著手部與測量棒呈90度。量出物件的長度與斜度等之後，便挪到畫紙上確認。

■ 設計用取景框

在日本又稱dessin scale，在思考如何將物件配置在畫面時相當有用。這種明信片大小的塑膠板比例與圖畫紙相同，中間以線條分割成16等分。請依圖畫紙的規格（F6素描本就選F專用），選擇適當的取景框。

使用方法

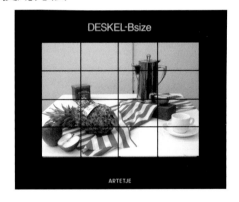

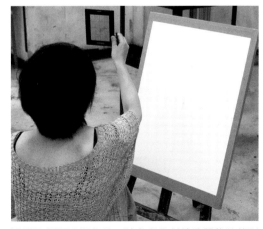

透過取景框確認物件，請參考分割線確認物件的形狀、大小、構圖與位置。

素描時的姿勢

素描時的原則是身體正面朝向物件。坐的時候身體盡量往後靠緊椅背、伸直背脊，維持一定的視角。

● 拿著素描本畫

由於必須單手拿著素描本，因此建議將素描本靠在桌邊，才不會太累。伸直背脊，以一定的視角素描時，形狀就不容易扭曲。

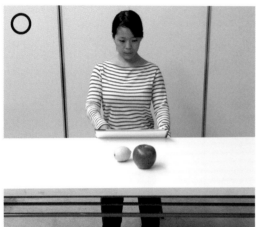

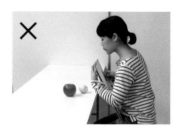

太近

與物件應保持1m左右的距離，太近的話很難掌握物件的整體形狀。

翹腳、斜坐

翹腳或是每次都得回頭看物件的話，視角容易亂掉導致抓不準形狀。

駝背

姿勢不穩定，視角容易亂掉，畫出來的形狀就會扭曲。

● 放在畫架上畫

身體不動，維持在可以一邊望向物件，一邊好好作畫的位置。這邊請將畫架擺在能夠維持良好姿勢，並稍微伸直手就碰得到素描本的距離。

側身

每次看物件時都必須轉頭，畫出來的形狀會離實物愈來愈遠。

畫架擋住物件

物件被畫架擋住的話，每次都得閃過畫架往前看，沒辦法維持穩定的視角。

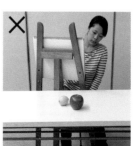

Part 2

素描基本

本單元要介紹素描的基本思維與技術。
確實打好基礎，就能夠練就紮實的素描功力。

- 掌握形狀
- 表現出立體感
- 表現出色彩與質感
- 表現出不同質感

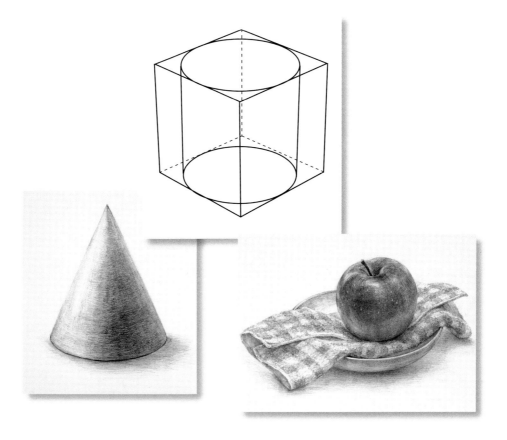

掌握形狀 | 基本形狀與立方體

素描時的第一步就是掌握形狀。所有物件的形狀可以用基本的立體形狀（立方體、圓柱體、球體）去概分，而這些立體形狀又可以全部塞進立方體中。因此這邊要來學習所有形狀的基本——立方體。

基本的立體

無論物件是身邊的罐子或是水果等，都能夠以立方體、圓柱體與球體這些基本形狀套用。

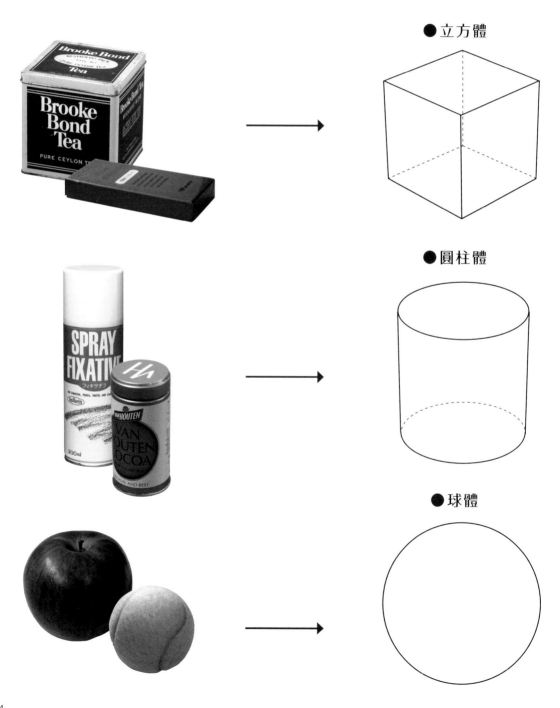

● 立方體

● 圓柱體

● 球體

立方體是所有形狀的原型

立方體是以六個正方形組成的立體形狀，除了圓柱體、圓錐體、球體等基本形狀外，連長方體、角柱、角錐等所有形狀，都能夠容納在立方體當中。立方體可以說是所有形狀的原型。

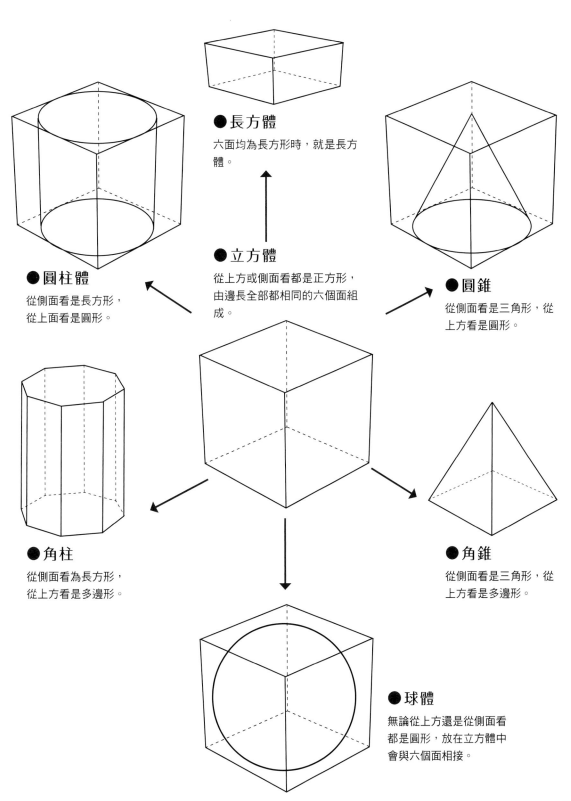

● 長方體

六面均為長方形時，就是長方體。

● 立方體

從上方或側面看都是正方形，由邊長全部都相同的六個面組成。

● 圓柱體

從側面看是長方形，從上面看是圓形。

● 圓錐

從側面看是三角形，從上方看是圓形。

● 角柱

從側面看為長方形，從上方看是多邊形。

● 角錐

從側面看是三角形，從上方看是多邊形。

● 球體

無論從上方還是從側面看都是圓形，放在立方體中會與六個面相接。

掌握形狀 | 1 立方體

這裡要以立方體為例,學習不同角度的形狀與表現方式。

從不同視角檢視立方體

物體的形狀會隨著視角不同。從斜上方看的話,近邊會比遠邊還要短。像這樣隨著視角改變的角度或長度,就稱為「遠近感」。

●從正上方看的立方體

●從斜上方看的立方體

用透視圖法繪製立方體

素描中常用的「perspective」,是「遠近法」、「透視圖」等的總稱,是正確描繪物件形狀的方法之一。透視圖法是近物畫得大、遠物畫得小的手法,由於離得愈遠就會愈小,最後會匯集成一個點,稱為消失點。畫面中僅一個消失點時稱為「單點透視圖法」、有兩個消失點時稱為「兩點透視圖法」。因此素描中提到「要留意遠近關係」,指的就是「運用透視圖法的思維畫出立體物件」。

●單點透視圖法

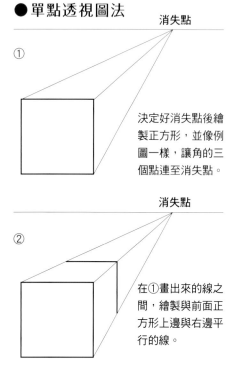

① 決定好消失點後繪製正方形,並像例圖一樣,讓角的三個點連至消失點。

② 在①畫出來的線之間,繪製與前面正方形上邊與右邊平行的線。

●兩點透視圖法

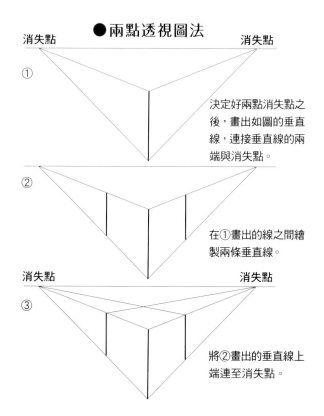

① 決定好兩點消失點之後,畫出如圖的垂直線,連接垂直線的兩端與消失點。

② 在①畫出的線之間繪製兩條垂直線。

③ 將②畫出的垂直線上端連至消失點。

容易畫錯的立方體形狀

沒有掌握好遠近關係的話，就會出現下列這種奇怪的形狀，所以請一一確認哪裡不對勁吧。

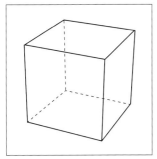
有確實掌握好遠近關係的話，各邊應該會互相平行。繪製擺在桌上的物件時，只要畫出這樣的遠近感即可。

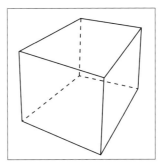
遠近效果太過度，看起來就像大樓一樣。繪製桌上物件的時候，就算相隔一段距離也不會產生這樣的形狀。

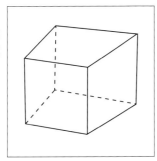
原本愈遠愈小，這裡卻是前邊比遠邊還要小，形成「逆遠近」狀態。

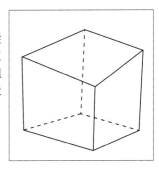
遠處的縱邊比前方縱邊還要長，脫離了立方體由六個正方形組成的原則。整個遠近感也不正確。

好畫的立方體角度

繪製立方體的時候，就算視線高度相同，繪製難易度也會隨擺放方式不同。還不熟練時可以先擺成好畫的方向，並持續練習直到能夠確實掌握形狀吧。

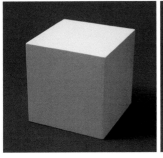
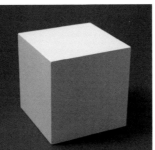
露出了上面與側面共計三個亮度各異的面，較易表現出立體感也較好畫。

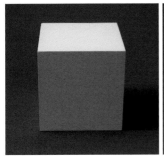
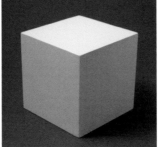
左邊只露出一個側面，難以表現出深度與立體感。右邊則因為左右對稱而缺乏變化，所以初學者應避免這兩種擺法。

試著描繪紅茶罐吧

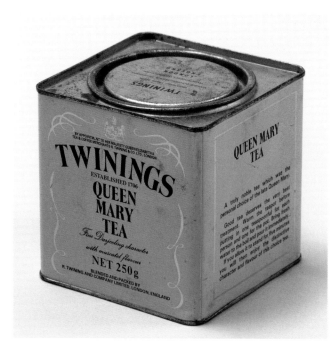

一邊繪製紅茶罐
一邊熟悉立方體

● 物件選擇方式

先從立方體開始。這裡可以選擇表面沒有太多凹凸的物品。

● 物件配置方式

擺成能夠同時看見兩個側面與上面這三面的狀態，上面變成菱形的話會比較難畫，因此稍微擺斜一點。另外請擺在白色的桌子或紙張上，以利看清楚整個形狀。

● 光線照射方式

這裡要設置從單向照射的光線，所以安排的光線從左上方照射。所以繪圖前也請準備好桌燈等用品。

掌握形狀

1 用概略邊線決定物件要如何配置在畫面中。

2 繪製連接兩個側面的縱線。

3 繪製剩下的縱線。由於是從上往下看,因此必須表現出少許遠近感,縱向三邊的線條要由上往下漸窄。

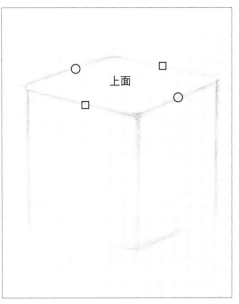

上面

4 繪製上面的邊線。上面兩組線條(○與○、□與□)要畫出往遠處延伸的遠近感。

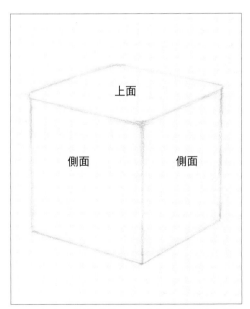

上面

側面　　側面

5 畫出底側的線條,完成立方體的輪廓後,就形成上面與兩個側面共三面。

6 雖然實際上看不見底面,但是為了確認遠近感與形狀是否正確,仍畫出來當輔助線。

描繪各面，打造陰影 ·······································

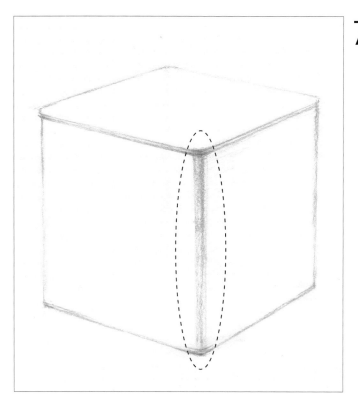

7 中間的角朝前方突出，所以要畫得特別明顯。

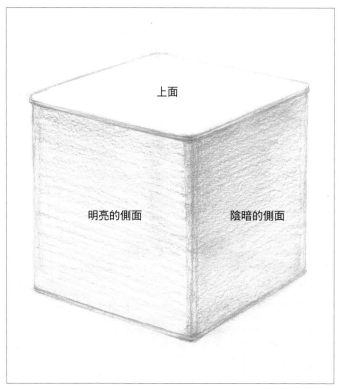

上面

明亮的側面　　陰暗的側面

8 畫出三面各異的色調。陰暗的右側最暗，明亮的左側為中間色，受光的上面最亮。

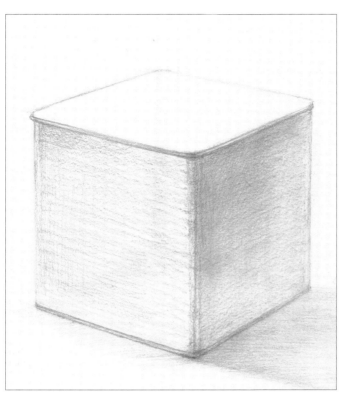

9 增添接地面（參照p.10）與平台的影子。

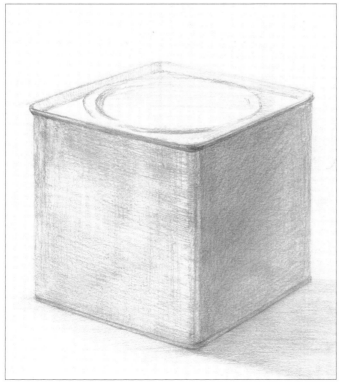

10 進一步增添兩側面的暗部。橫握3B～B的偏軟鉛筆，以較長的筆觸反覆疊上，表現出金屬罐的質感。

※色彩與文字的繪製法請參照p.94～p.95。

掌握形狀 | 2 圓柱體（圓形～橢圓形）

接下來就練習圓柱體的形狀掌握法吧。繪製圓柱體的同時，也要一起認識圓形與橢圓形的關係。學會圓柱體的畫法後，就可以應用在瓶瓶罐罐等各種物件上。

圓形與橢圓形的關係

從正上方看是圓形，斜看就變成橢圓形。一般很少從正上方檢視物件，所以圓柱體的上面與底面幾乎都是橢圓形，因此橢圓形可以說是描繪圓柱體的一大重點，必須仔細了解。

盤子
從正上方看是圓形

杯子
從正上方看是圓形

從斜上方看是橢圓形
盤子的輪廓與中間凹陷處都變成橢圓形。

從斜上方看是橢圓形
杯緣與底面共形成兩個橢圓形。

橢圓形的原理

接下來認識正圓形與橢圓形的原理。即使是正圓形，也會隨著視角變成橢圓形，只要理解這個原理，從斜上方看待圓柱體時，就能夠正確表現出上面與底面。

【A圖】

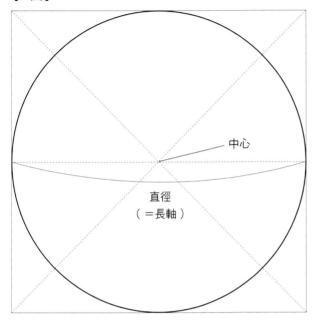

● 圓形

圓形能夠完全容納在正方形中，圓心與正方形的對角線交點完全一致。從正上方檢視圓形時，會形成像A圖一樣的正圓形。這時圓形的直徑＝圓形的長軸（橢圓形中最長的直線）。

【B圖】

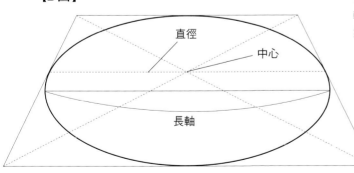

● 橢圓形

從斜上方檢視A圖的話，圓心（正方形對角線交點）就會受到遠近效果影響變得比較遠。因此直徑變短，長軸也會如圖示般靠向前方，因此看起來完全就是橢圓形。

橢圓形的呈現方式

橢圓形呈現的形狀，會隨著視線位置與距離而異，所以接下來一起認識各角度的橢圓形吧。

●不同高度下的形狀

從正上方往下看時是正圓形，從斜上方看就變成橢圓形。橢圓形離繪者視線高度愈近時就會愈窄愈扁平，與視線同高時就會幾乎看不見。此外物件愈低時看起來就愈寬，也愈接近正圓形。

●不同距離下的形狀

最前方的物件，最接近繪者從正上方往下看的視角，因此呈現出較寬的橢圓形，橢圓形本身看起來也比較大。受到遠近法（參照p.26）的影響，愈遠的話橢圓形就愈窄，看起來就愈扁平。

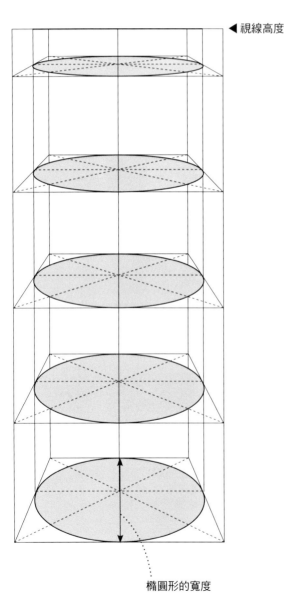

◀ 視線高度

橢圓形的寬度

●圓柱體與橢圓形

圓柱體有上面與底面這兩個橢圓形。實際上看不到底面，但是如圖示般畫出輔助線的話，就會感受到「不同高度下的形狀」。離視線較近且較高的是上面，較遠也較低的是底面，所以前者會比後者還要窄。

窄

寬

曲線深入處的表現法

圓柱體的兩側都有往後方延伸的曲線深入處，將圓柱體視為邊角密集的角柱體時，就能夠輕易理解往遠處深入的曲線明暗該怎麼表現。

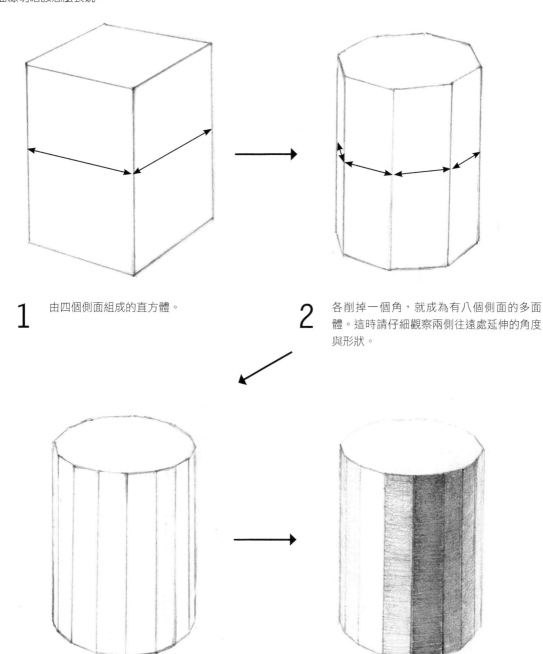

1 由四個側面組成的直方體。

2 各削掉一個角，就成為有八個側面的多面體。這時請仔細觀察兩側往遠處延伸的角度與形狀。

3 進一步削掉各個角後，就出現更多的側面，也更近似於圓柱體。也就是說，圓柱體等於是由大量窄面組成。

4 光線從左上方照射3的時候，可以看出各面由亮轉暗，其中介於兩面之間的形狀變化界線最暗。仔細看可以發現暗部也分成好幾個階段，亮側（左側）的曲線深入處，會比最亮處稍暗，並往遠處延伸。

試著描繪可可罐吧

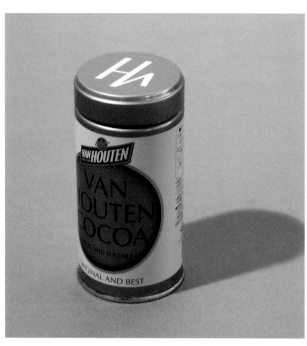

藉由描繪可可罐
熟悉圓柱狀的畫法吧

● 物件的選擇方式
選擇單純的筒狀，由上到下粗度相同，且沒有凹凸與裝飾的簡約造型。

● 物件的配置方式
罐身上有標籤時，朝向斜前方會比朝向正前方好畫。

● 光線的照射方式
請打造出光線從單一方向照射的狀況吧。這裡安排的是從左上照射物件的光線。

掌握形狀

1 繪製接地面以及物件頂端的概略邊線，決定好物件占整個畫面的比例。

2 繪製與平台互相垂直的中央線，讓物件得以垂直。

3 繪製朝前突出之處的概略邊線。

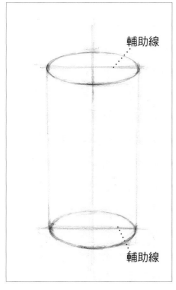

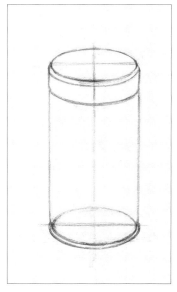

4 繪製兩側的外廓線,以決定罐子的長寬比。

5 藉輔助線確認形狀的同時,繪製上面以及看不見的地面橢圓形。

輔助線

輔助線

6 畫出蓋子、高低差、往前方突出部分的視覺效果、底部金屬的厚度。

描繪各面,打造陰影

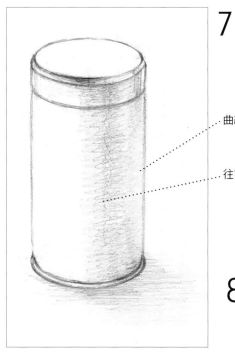

曲線深入處

往前突出處

7 擦掉輔助線。往前方突出的部分,需要一定程度的對比度,所以請用偏軟鉛筆調整往前突出處的色調吧。曲線深入處要使用細緻的筆觸,並搭配偏硬的鉛筆蓋過紙張質感。

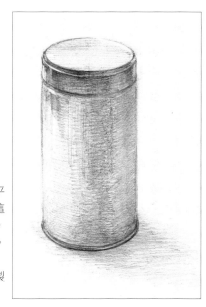

8 繪製罐子邊緣、與平台接地面等暗部。這裡要用較長的筆觸,打造出光滑的質感。

※色彩與文字的繪製方式請參照 p.96。

variation 試著描繪放倒的可可罐吧

繪製放倒的可可罐時，關鍵在於看透中心軸的斜度，且上面與底面的橢圓形，都要與中心軸互相呈直角。

掌握形狀 ···

1 畫出斜向的罐身中心軸。

2 畫出以中心軸為基準的外廓，以打造出左右對稱的形狀。兩條線的間距在前方會較寬，往遠延伸時就會稍微收窄。

3 繪製橢圓形用的長軸（橢圓形之中最長的軸線），要與中心線互相呈直角。

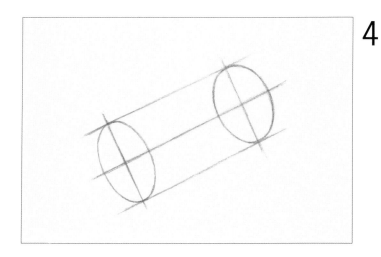

4 繪製上面與底面的橢圓形。

5 繪製蓋子的線條、邊緣厚度以及高低差。

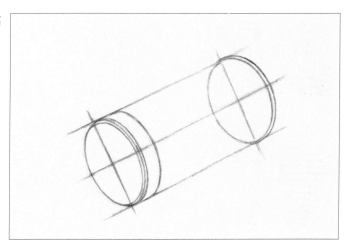

描繪各面，打造陰影 ·······

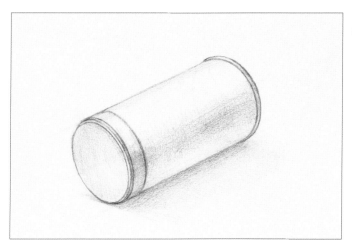

6 清除輔助線，繪製平台上的影子、從平台反射到瓶身的光線等，這裡要用偏硬鉛筆搭配較長的筆觸，打造出光滑的質感。

※關於色彩與文字的繪製方式請參照p.97。

掌握形狀 | *3* 球體

描繪球體時,先畫出精準的圓形再賦予其陰影,就成為球體了。這裡請先練習繪製正圓形與球體吧。

正圓形的畫法

這裡請藉輔助線繪製漂亮的形狀吧。請先將鉛筆或測量棒(參照p.21)完全抵在紙面上,量出正確的垂直線與水平線長度。

1 先標出接地線的概略邊線。

2 畫出頂端(圓形上端)的概略邊線,決定好要畫的圓形大小。

3 以垂直線連接上下的概略邊線。

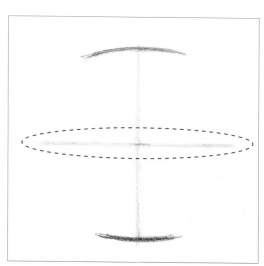

4 在垂直線正中央做記號後,畫出水平線。這裡請用鉛筆或測量棒,正確量出垂直線正中央。

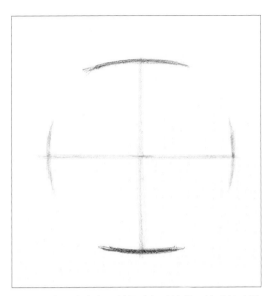

5 在水平線左右兩端標出概略邊線。這時請確認半徑是否長度相同。

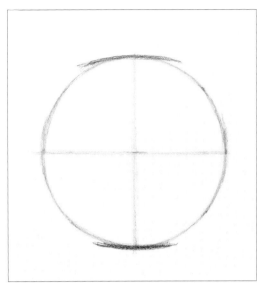

6 將四個概略邊線連起來。這裡不用一口氣畫好，可以用大量的細線慢慢接起。

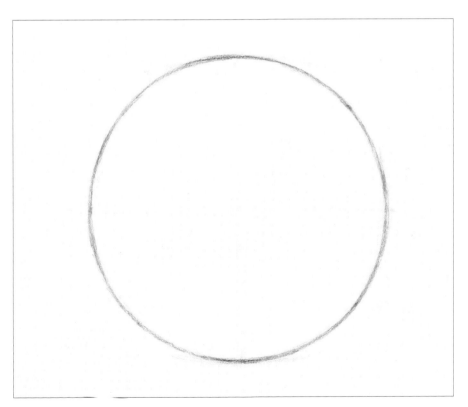

7 用軟橡皮擦清除輔助線與超出圓形輪廓的線條，即宣告完成。

試著描繪網球吧

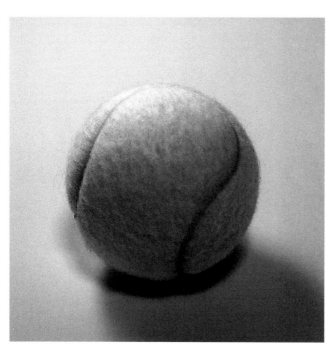

**在繪製網球的同時
熟悉球體形狀吧**

● 物件的選擇方法

一開始先選擇球等近似圓形的物體，會比較好
畫。這裡就準備了形狀簡單的網球。

● 物件的配置方法

物件上有縫線或其他線條時，也要考量到這些
線條的呈現方式，並尋找最好畫的擺法。

● 光線照射狀態

配置出光線會從單方向照射而來的狀態吧。這
裡就安排了從左上方照射的斜光。

掌握形狀 ···

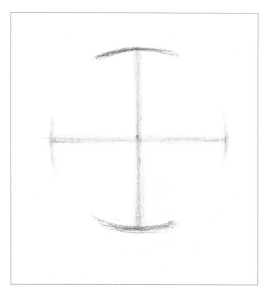

1 以p.40的方法，畫出上下左右的概略邊線與
中心線。

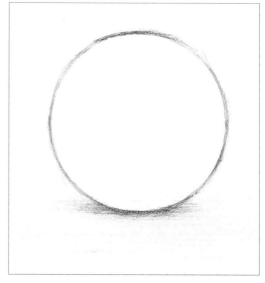

2 連接起概略邊線後，畫出圓形的輪廓線。球體
與平台相接的是點而非面（參照p.54），所以
影子會以接地點為中心，分布在接地點前後。
這時請仔細觀察物件陰影後，描繪出適度的深
淺吧。

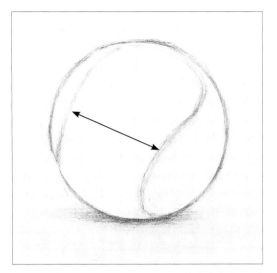

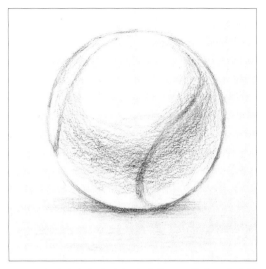

3 畫出網球溝槽的概略線條。溝槽本身當然很重要,但是同時也應仔細觀察兩條線的間距(箭頭部分)。

4 球體的亮部與暗部會隨著凹凸變化,這時請確實畫出這部分差異以表現出立體感。曲線深入處則要用軟橡皮擦,輕柔地稍微擦淡2畫出的輪廓線。

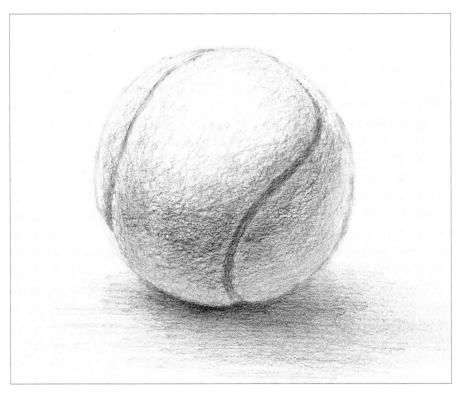

5 用偏軟的鉛筆搭配精細的筆觸,疊滿整個畫面。連光線照射的部位也施加淡淡筆觸,能夠營造出網球柔軟的質感。溝槽的線條暗部則要畫深一點,才能夠表現出凹陷感。

表現出立體感 | 1 光線與影子

缺字缺字缺字缺字缺字缺字缺字

立方體　　　　●前光　　　　　　　●斜光　　　　　　　●逆光

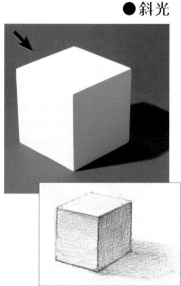

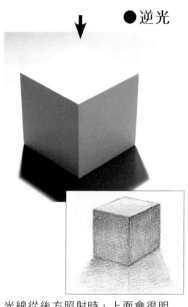

光線從正面照射時，影子會出現在後側，上面與兩個側面的亮度會差不多。

光線從左上方照射時，上面、明亮的側面、昏暗的側面會各自出現不同的明暗變化。影子會出現在右側邊。

光線從後方照射時，上面會很明亮，兩面側面都會變暗。影子則會出現在前側。

圓柱體　　　　●前光　　　　　　　●斜光　　　　　　　●逆光

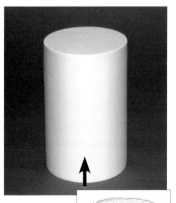

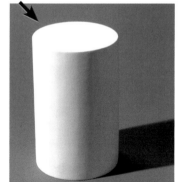

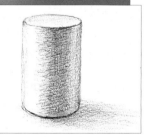

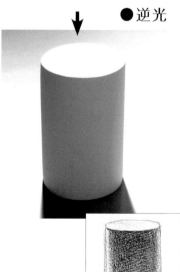

光線從正面照射時，曲線深入處會變暗，往前方突出的部位會變亮。陰影會落在圓柱體後方。

光線從左上方照射時，會在圓柱體的右側形成陰影。明亮側（左）與昏暗側（右）會出現明顯的差異，而影子則會落在右側邊。

光線從後方照射時，上面明亮、整體側面昏暗，影子會落在正前方。

球 ●前光 ●斜光 ●逆光

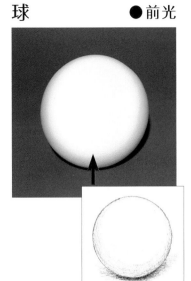

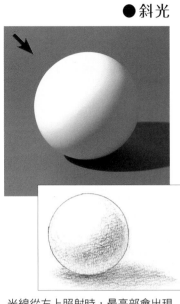

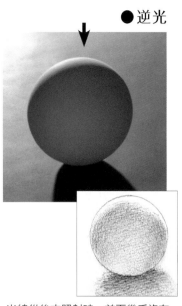

光線從正面照射時,整顆球的受光面會呈均等亮度,曲線深入處會略顯昏暗。映在平台的影子會循著球體,僅露出少許面積。

光線從左上照射時,最亮部會出現在左上。亮部(左上)與暗部(右下)的邊界會最暗,映在平台的影子會落在右側。

光線從後方照射時,前面幾乎沒有受光,因此僅球頂會出現稍微光亮,陰影則會落在正前方。

圓錐 ●前光 ●斜光 ●逆光

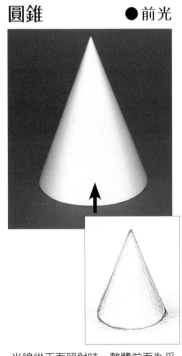

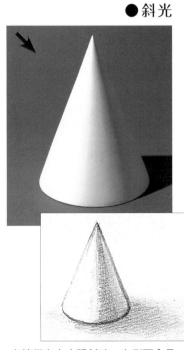

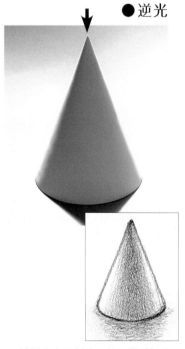

光線從正面照射時,整體前面為受光面,僅左右曲線深入處會有少許暗部。映在平台的影子會落在圓錐體後方。

光線從左上方照射時,左側面會是最亮的部位。右側形狀變化的界線會出現最深的暗部,映在平台的影子會落在右側。

光線從後方照射時,前面幾乎都是暗部。左右的曲線深入處僅少許亮部,影子則會落在正前方。

表現出立體感 │ 2 暗部與影子

光線照射在物件上時，會出現「暗部」與平台（地面）的「影子」，這邊會用圓錐體與球體介紹兩者的差異。善用陰影、平台（地面）的反光、曲線深入處的描繪，就能夠營造出立體感。

圓錐體的暗部與影子

描繪圓錐體時的關鍵與圓柱體相同，就是高光、前方突出處的暗部以及曲線深入處。此外頂點往下會逐漸放大，因此也要慢慢用鉛筆加強質感與筆觸。

光線

曲線深入處微暗

高光部最亮

亮面與暗面的界線（最鮮明的部位，是前方的突出處）要畫深一點

暗部

影子

圓錐體的底部影子會與平台完全相貼，因此只要畫出稍微可看見的細緻深色影子即可

平台的圓錐影子

球體的暗部與影子

無論是什麼樣的球體，暗部與陰影的呈現方式都相同。所以請仔細觀察球體的暗部最深處、因反光而稍亮的部位、平台（地面）的影子深淺並如實表現出來。

●打造出物件立體感的時候要邊留意陰影

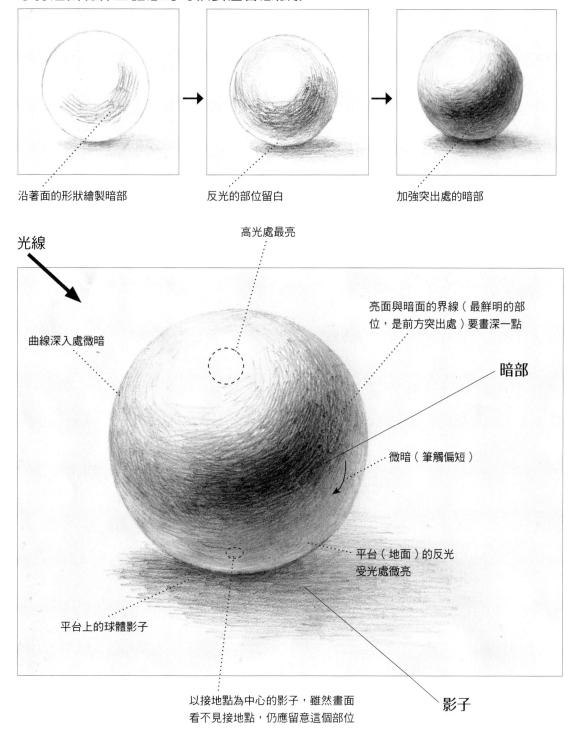

沿著面的形狀繪製暗部

反光的部位留白

加強突出處的暗部

光線

高光處最亮

亮面與暗面的界線（最鮮明的部位，是前方突出處）要畫深一點

暗部

曲線深入處微暗

微暗（筆觸偏短）

平台（地面）的反光
受光處微亮

平台上的球體影子

以接地點為中心的影子，雖然畫面
看不見接地點，仍應留意這個部位

影子

表現出立體感 | 3 光線的掌握方法

這裡要運用的是表面粗獷且資訊量大，容易導致混亂的鳳梨，解說打造出分量感的方法，以及掌握光線的方法。

實際鳳梨

鳳梨表面凹凸不平，還有密集尖銳的葉片，讓人被細節搞得眼花撩亂，不小心就忽視能夠以區塊處理的光影。

用白布包起來藏起細節

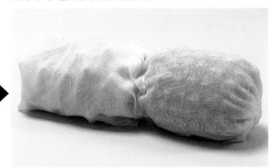

用白布包起鳳梨，藏起表面色彩與細節。當鳳梨變成白色的塊狀物，就能夠輕易藉陰影表現出鳳梨的分量感了。

以面或塊拆解物件的訣竅

這是捲起白布的鳳梨素描。可以一邊觀察大面積的區塊差異，一邊調整光影等。像這樣藏起細節資訊，就能夠專心留意光影，有助於掌握物件的立體感。

側面（往前突出處）用偏長的筆畫
繪製陰影。

上面偏亮，所以不要繪製
太多線條。

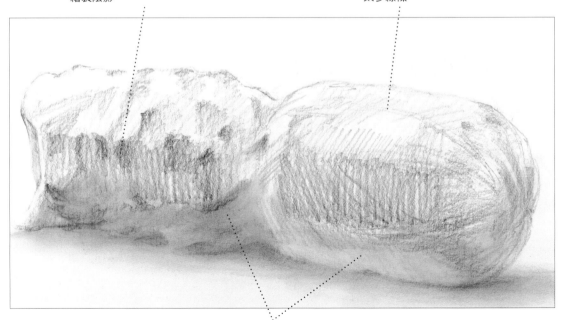

用工具摩擦朝下的面能打造出立體感，
讓人感受到物件往內縮起的視覺效果。

沒有畫出立體感的範例

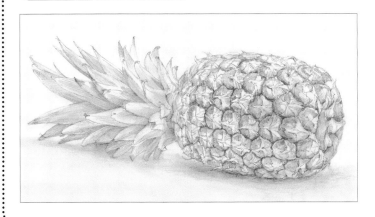

這就是過度在意表面資訊所畫出的範例。太在意細節的話視野就會變窄，無論畫得多麼精緻都打造不出立體感。所以請按照這裡提供的訣竅，在徹底失去立體感之前，以區塊看待物件吧。當然，即使畫成像本圖的成果，只要適度調整，就能夠塑造出立體感。

一起來看 範例吧！

這是在追求細節的同時，藉光影表現出立體感的範例。為了避免愈畫愈缺乏立體感，繪製過程中應勤加確認是否失去了最初掌握的光影狀態。

畫到一半才開始補足立體感的方式，這裡請參考筆觸的方向與色調等。

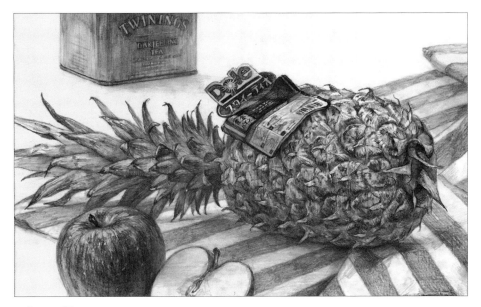

完成

讓人同時感受到光影與鳳梨的立體感，連表面細節都與大範圍的光影融為一體，看起來就相當自然。

表現出立體感 | 4 筆觸

素描會藉陰影表現立體感，這裡要介紹的是依物件形狀與面而異的運筆法（筆觸）。仔細觀察物件後掌握各面的差異，再選擇適合的筆觸，就能夠表現出更寫實的形狀。

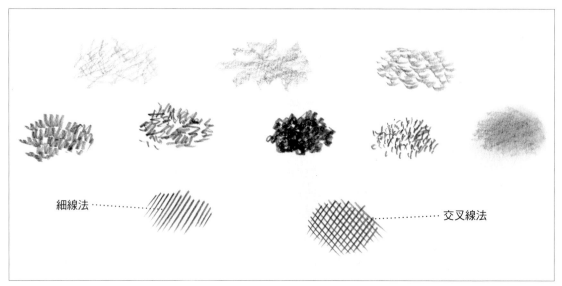

細線法 ⋯⋯⋯⋯⋯⋯

⋯⋯⋯⋯⋯⋯ 交叉線法

筆觸

又稱筆致。種類無限多，能夠用來表現各種質感、立體狀態等。只要改變鉛筆角度，並對筆壓多下工夫，就能夠拓寬表現幅度，例如：柔和筆觸、點描等。上圖左下的細線法是由平行線組成，互相交叉的平行線則稱為交叉線法。用筆觸表現立體感的時候必須多下工夫，例如：前方的筆觸偏強，後面的筆觸偏弱等。

筆畫

線條起始到結束的動態，也就是運筆。依物件各面的方向運筆，就能強化立體感。

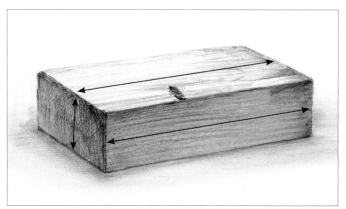

●以較長的筆畫 繪製三面質感

這塊木材是以機械裁切，因此三面的方向性都非常明顯。這裡請以較長的筆畫，表現出三面的差異（受光的上面、較亮的側面與較暗的側面）。

●藉筆畫的互相碰撞強化視覺效果，自然形成物件的稜線

岩石形狀五花八門，這塊岩石的各面與稜線（形狀改變的界線）非常明顯，所以就按照各面的方向性運筆。筆畫互相碰撞的部位，就能夠形成強而有力的稜線，非常簡單易懂。

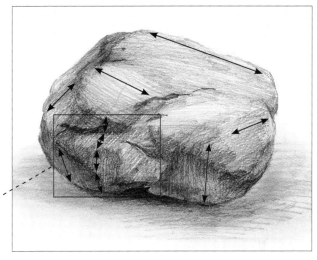

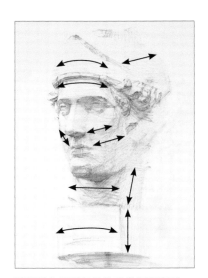

剛開始先用偏長的筆畫掌握寬廣面。

●一開始先用粗略的筆畫處理，後續再慢慢施以細緻的筆觸

繪製石膏像時的關鍵，就是先分割成大面積處理，後續再慢慢補強細節。由於石膏像的各面會朝著五花八門的方向，因此必須仔細觀察，繪製時的感覺就像自己的筆塗在石膏像一樣。

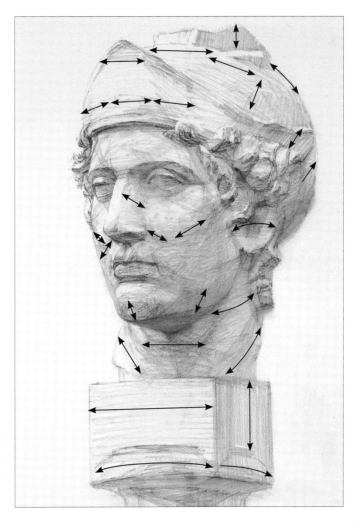

表現出立體感 | 5 形狀變化的界線

物件是由許多面組成，本書將面與面之間的界線（相接觸），稱為「形狀變化的界線」。善加描繪出形狀變化的界線，就能夠進一步強化立體感。

立方體的形狀變化界線

首先從能夠輕易看出形狀變化界線的立方體開始吧。這邊請比較實物照片與素描，確認形狀變化的界線在何處？又該怎麼處理？

●尋找立方體的形狀變化界線

由六個面組成的立方體中，形狀變化的界線正是各面相接的邊。只要強調各面之間的界線，自然會浮現清晰的立體感。

形狀變化的界線

蓋子上面與側面之間的邊，就是形狀變化的界線，角度相當銳利。只要強調這裡，就能夠同時表現出立方體感以及罐子的硬質感。

形狀變化的界線

為兩個側面畫出清晰的明暗差異，立體感就更上一層樓了。側面相接的界線，形成了和緩的弧線，所以要將角畫得寬鬆一點。

檸檬形狀變化的界線

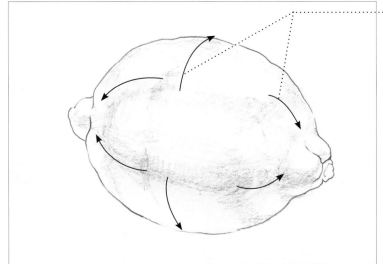

形狀變化的界線

●繪製檸檬時同樣要留意形狀變化的界線

檸檬也是由許多面組成,所以能夠輕易找到形狀變化的界線。試著觀察檸檬的斷面圖,就能夠發現許多形狀變化的界線。所以繪製時請留意這部分,仔細賦予適當的陰影。

檸檬斷面

形狀變化的界線

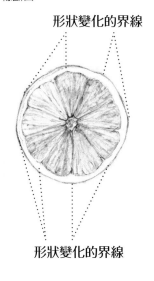

形狀變化的界線

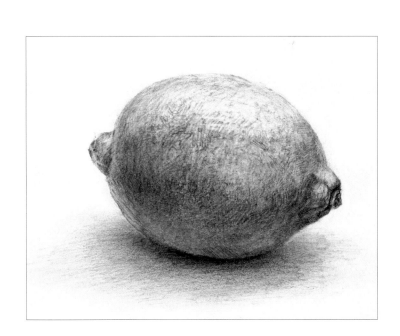

NG 沒有畫好形狀變化的界線時⋯⋯

左⋯⋯施加明暗時無視形狀變化的界線,讓明暗看起來就像花紋,無助於提升立體感。

右⋯⋯形狀變化的界線與明暗施加法太過單調,讓人感受不到檸檬圓潤與表面凹凸。

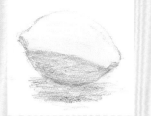

表現出立體感 | 6 接地面與接地點

物件與平台相接的位置，就稱為接地面或接地點。確實畫出這部分就能夠表現出物件擺在平台的視覺效果，看起來安定又具立體感。接下來一起認識各種形狀的接地點與接地面吧。

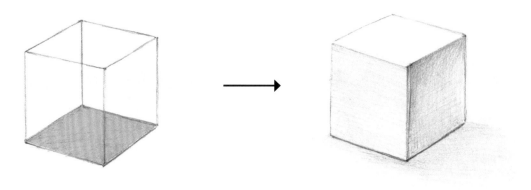

立方體 整個底面與平台相接。

在兩邊接地面繪製偏深的影子，就能夠表現出底面確實貼地的感覺。

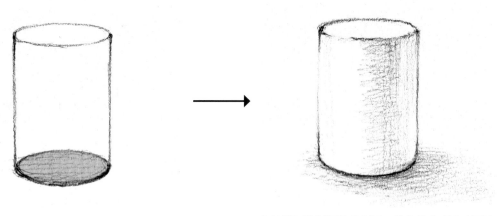

圓柱體 整個底面與平台相接。

在接地面繪製偏強的影子，就能夠表現出底面確實貼地的感覺。

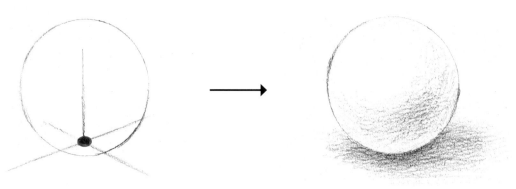

球體 與平台間僅以單點相接，沒有相接的地方會稍微懸空，因此平台前後兩側都會出現影子。

在接地點前後的平台繪製影子，愈接近接地點顏色就愈深，就能夠表現出球體懸空的視覺效果。

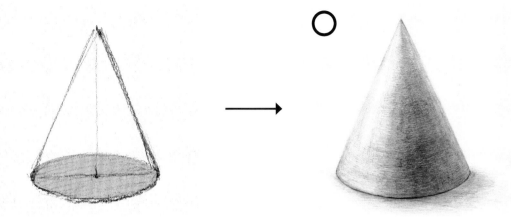

圓錐體 整個底面與平台相接。

在兩邊接地面繪製偏深的影子,就能夠表現出底面確實貼地的感覺。

若整體接地面的影子筆觸過密,或是顏色過深的話,看起來就很像飄浮在平台上。

接地面的影子過淡,與物件本身融為一體,看不出貼在平台上。

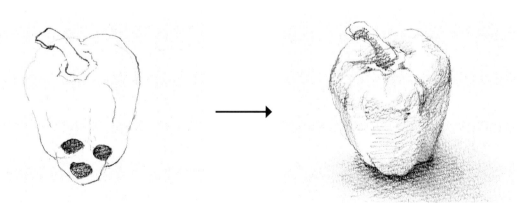

甜椒 僅有幾個小範圍的面與平台相接,從畫面上看不見。剩下的底面則會懸空。

和球體一樣,要留意底面同時有接地點以及懸空處,所以要在接地點前後繪製影子。

表現出立體感 | 7 有多種物件時的陰影

畫面僅單一物件,或是由兩個以上的物件組成,會對光線照射方式、陰影呈現方式產生影響。所以請留意物件對彼此造成的陰影,並加以練習以確實畫出差異。

有兩個物件時

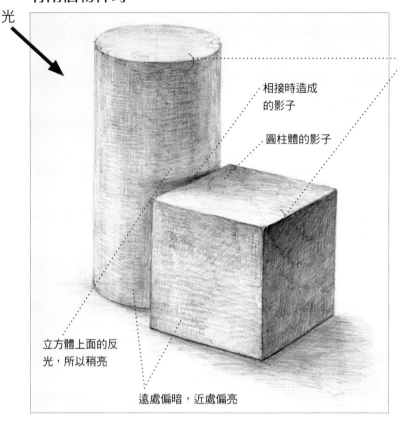

光

為上面與前方的角施加對比差異

相接時造成的影子

圓柱體的影子

立方體上面的反光,所以稍亮

遠處偏暗,近處偏亮

有三個物件時

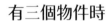

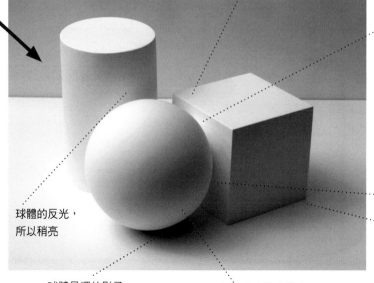

光

圓柱體的影子

球體反光使立方體稍亮

球體的反光,所以稍亮

球體的影子,所以很暗

立方體的影子

球體最深的影子

平台的反光造成微亮

NG 不自然的影子

前面已經學過打造立體感、施加陰影的方式,這裡就一起來看看初學者常犯的錯誤吧。

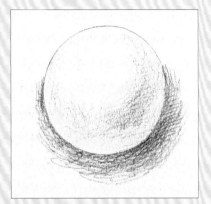

圍著球體的影子範圍太大,看起來就像鑲嵌在平台上。

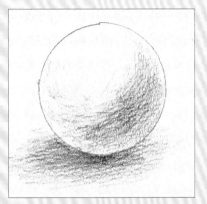

暗部在右側,影子卻在左側,讓人看不懂光源到底在哪裡。所以請將光源縮減至單一方向,明確表現出光影的關係。

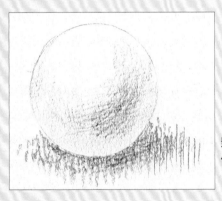

影子筆觸均為縱向,看起來就像地毯的毛球。使用橫向筆觸,看起來會更有平台的感覺。

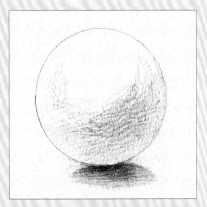

沒有畫出接地點後方的影子,表現不出球體安定擺在平台上的感覺。

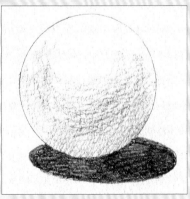

影子色調沒有深淺的區分,邊線太過清晰,簡直就像洞穴,一點也不自然。繪製影子時,應稍微柔化邊線。

表現出色彩與質感 | 畫出與固有色的差異

鉛筆素描是用黑白色表現出各種色彩的世界，因此必須光憑鉛筆表現出物件特有的顏色（固有色）差異。畫面中含有多個物件時，就要留意不同物件間的色彩對比，以表現出色彩差異，同時也要留意質感的表現。

畫出各物件的固有色差異

下圖中混有色彩、尺寸與質感各異的多種物件，但是一眼就能夠感受到各自的固有色與質感。這邊將詳加解說各物件的特徵、關聯性、繪製關鍵。

⑤杯子中的咖啡黑色　　　　　　①蛋殼的白色

②香蕉的亮黃色

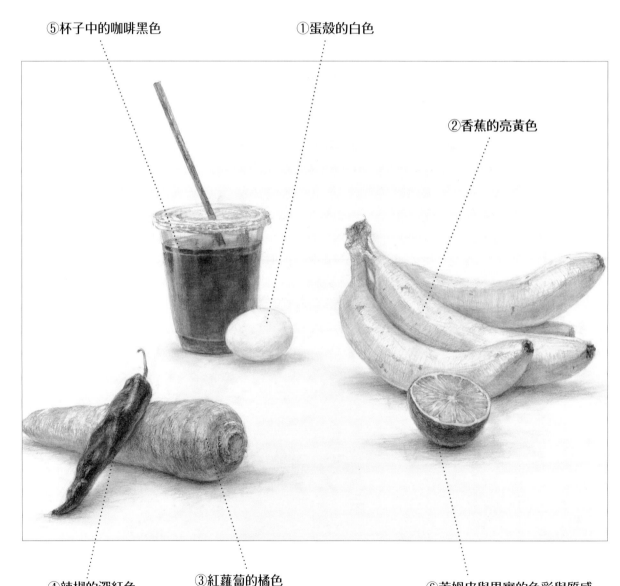

④辣椒的深紅色　　　③紅蘿蔔的橘色　　　　　⑥萊姆皮與果實的色彩與質感

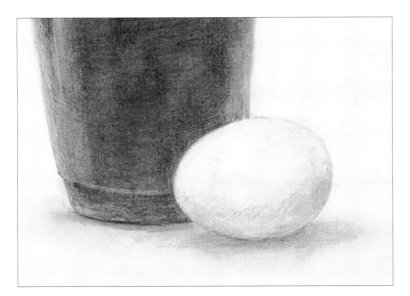

①強調蛋殼白色的訣竅

將蛋安排在咖啡等深色物件旁，就能夠襯托出白色。在留意背景、與其他物件均衡感之餘，也沒忘記蛋殼是本畫作中最亮的物件。

②表現出香蕉的亮黃色與柔和感

本畫作中的香蕉黃色，亮度僅次於蛋殼。淡雅柔和的色彩與質感，再搭配形狀清晰的構造，就能夠展現出存在感。

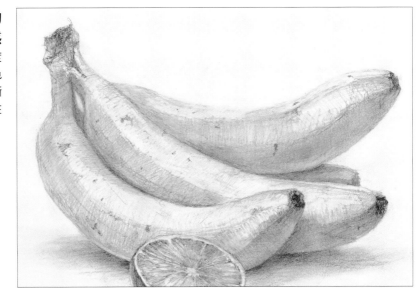

③紅蘿蔔的橘色屬於中間色

紅蘿蔔的顏色比香蕉稍微黯淡。這裡疊上細密的筆觸，以表現出稍微粗糙的質感以及固有色。

④前方深紅色辣椒要下手偏重

這邊請在顧及與橘色對比度之餘，一點一滴慢慢疊上顏色。受光面畫出光澤，能夠同時強調固有色與質感。

⑤要留意透明杯中的咖啡色彩

雖然咖啡是深黑色，但因為配置在最遠方，所以要稍微抑制色彩深度，並表現出裝在杯中的透明感。同時也要與前方辣椒表現出差異。

⑥仔細表現出萊姆皮與果實的色彩與質感差異

留意果皮與果肉間的白色纖維之餘，畫出綠皮略粗糙的質感，以及淺色果肉的水潤感，明確表現出各部位間的色彩與質感差異。

參考作品

素描雖然是黑白世界，仍必須想辦法表現出固有色。這裡的參考作品，就確實表現出各物件的顏色。

烏鴉（黑）

畫面中最黑（暗）的顏色。繪製深濃固有色時，要注意別畫出均一色彩破壞形狀，仍應確實表現光影差異，才能形塑出立體感。

布料（白）

白布是畫面中最亮的物件，必須確實表現出與旁邊鳳梨的色彩差異。

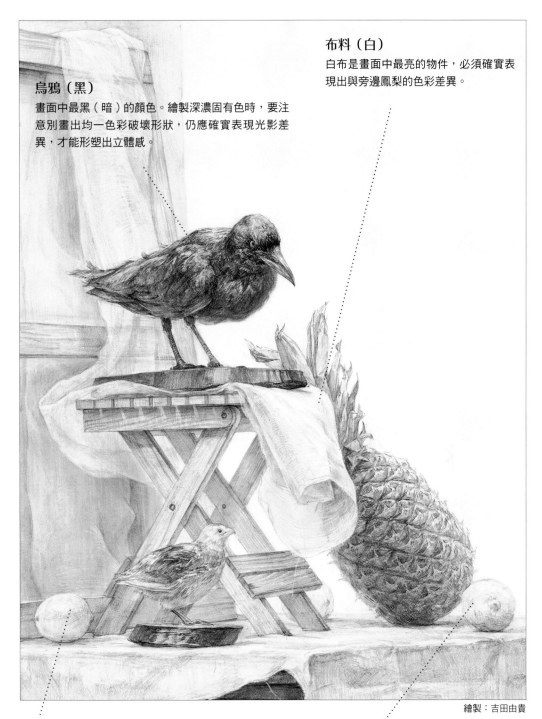

繪製：吉田由貴

檸檬（暗處）

就算是相同的物件，擺在不同場所時，呈現出的狀態就不盡相同。因此雖然同是檸檬，擺在亮處看起來就偏暗，擺在暗處看起來就偏亮。所以請各位仔細觀察後再開始上色。

檸檬（亮處）

質感比布料更多細節，所以雖然白色與黃色差距很小，仍可以用偏硬的 H 類鉛筆表現出差異。

表現出不同質感 | *1* 木材

木材種類五花八門，這裡要畫的是木片。繪製時請特別留意用機器切割的平整斷面。木紋與邊角的毛邊、木節等都要仔細畫出。

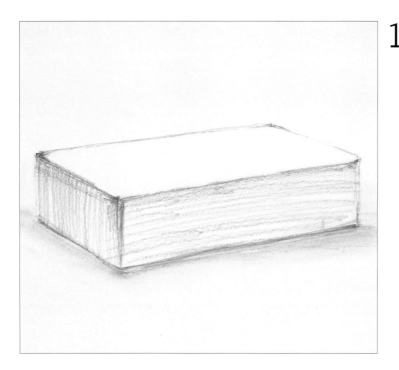

1 用偏軟鉛筆繪製概略邊線，決定好位置與尺寸後，再輕輕畫出輪廓、邊角的概略邊線。同時也要想像看不見的接地面會如何與平台相接，並確實畫出看得見的部位。

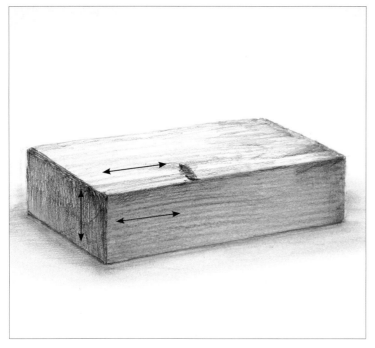

2 用鉛筆描繪出木材側面的質感。將側面畫得較暗，就能夠讓這塊箱型木材瞬間立體了起來。接著依照各面的方向，用偏長的筆觸畫出木紋，同時也要考量到光線的方向，為兩面側面打造暗度（深淺）差異。

> **關鍵**
> 上面與側面的筆觸都要仿效木紋的方向，才能夠表現出木材的質感。

3 三面的外觀各有不同，成功形塑出立體感。接著將2B ～ HB等鉛筆削尖後，握直將木紋與木節畫得更具銳利感。此外橫握5B ～ 3B的偏軟鉛筆疊上線條，就能夠營造出木材表面的粗糙質感。

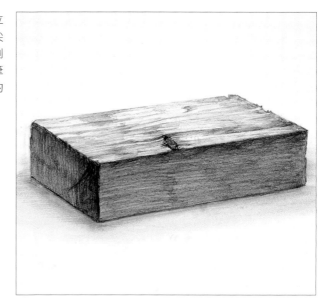

關鍵
描繪上面木紋時，很容易將明暗度畫得與側面相同。既然畫好了就不要擦掉，而是放上軟橡皮擦後滾動，稍微調亮一點即可。

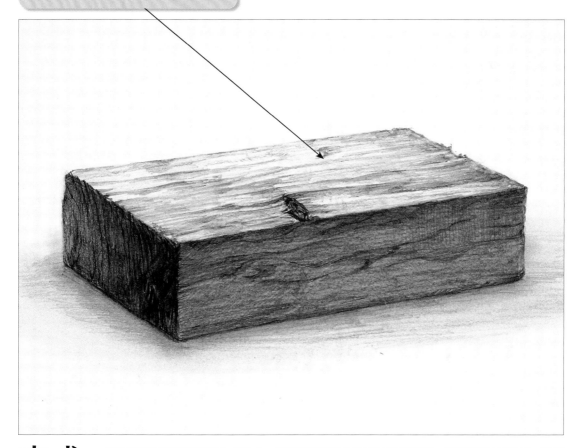

完成 請確實畫出亮面與暗面的交接處。像這樣清晰畫出表面紋路與質感，並強調對比感的話，看起來就更加立體。另外也要留意平台的反光，將側面的下部畫得亮一點。這裡可以將軟橡皮擦捏成棒狀，放在側面下部稍微滾動即可。

表現出不同質感 | 2布料

布料的材質五花八門，這裡要畫的是亞麻帽子，並藉由帽子整體輪廓、細紋與陰影表現出布料的質感。繪製時請依部位善加搭配偏軟與偏硬的鉛筆。

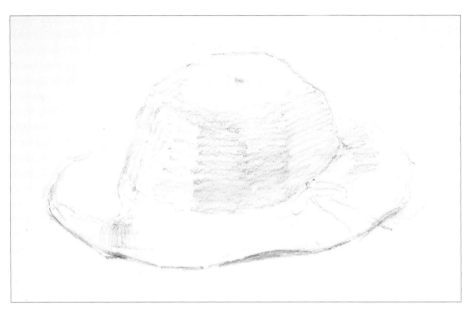

1 用偏軟的鉛筆畫出概略邊線、突出處的側面暗部與接地面影子。並輕輕畫上輪廓線。

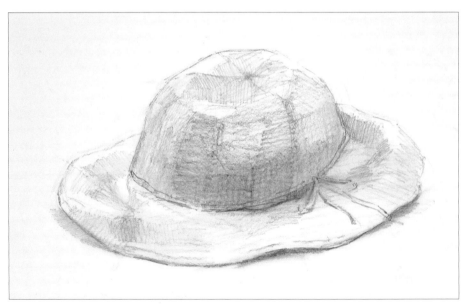

2 藉由往前方突出的帽沿、頭頂下凹的表現，展現出布料的厚度與柔軟度。首先橫握
4B～2B左右的偏軟鉛筆畫出整體形狀，並且要特別留意形狀變化的界線。

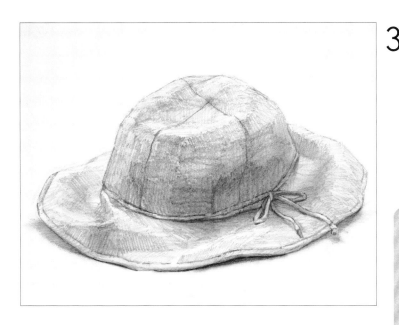

3 接著要讓布料表面散發出亞麻特有的清爽質感。取 B ～ HB 等偏硬的鉛筆，直握後以短促的筆觸疊在 2 畫出的基礎上，打造出亞麻特有的氣息。帽子有曲線的地方，要疊上更精細的筆觸，才能夠強調出亞麻的質感。

關鍵

要強調布料之白的時候，可以從平台影子或繩子暗部處多下工夫，強調出明暗對比。此外受光的上面，也要避免將質感畫得太過明顯。

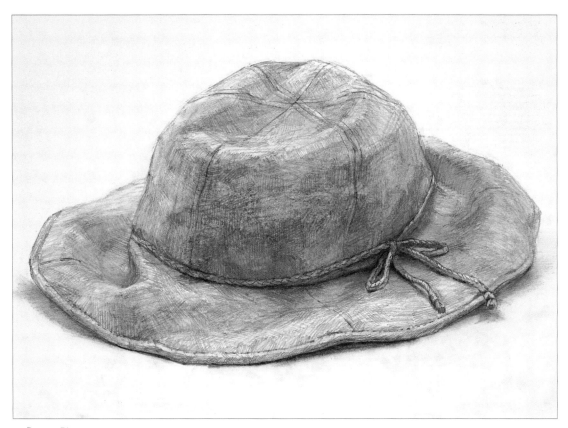

完成 用 2H ～ HB 的鉛筆繪製布料縫線、繩結、邊緣縫線，受光的上面等則使用偏硬的 H ～ 3H 鉛筆，往前方突出的暗部等則選用 B 類的鉛筆。

表現出不同質感 | *3* 土

沒下任何工夫就畫土壤是很困難的，但是當同個畫面中的土壤，同時具備塊狀與沙狀等不同型態時就好畫許多。
整體來說使用短促的筆觸，會比較容易展現出質感。

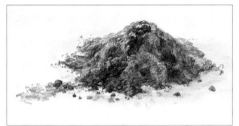

1 先畫出山形與底部四散沙土的概略邊線。土壤建議使用 5B ～ 3B 左右的偏軟鉛筆並輕筆繪製，鉛筆碳粉浮起的視覺效果，很貼近鬆軟土壤的粒子感。

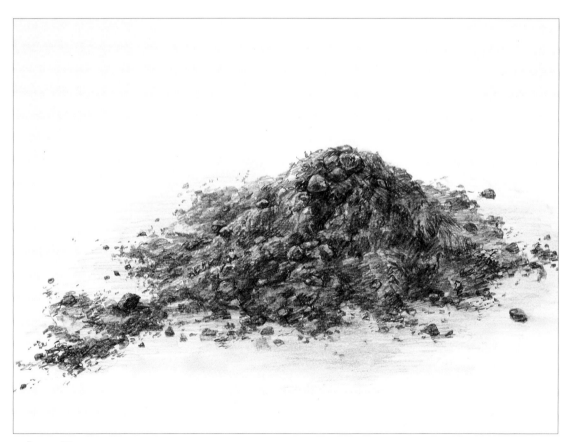

完成 同時畫出砂土顆粒，看起來就更像土壤。再握直偏軟的鉛筆，在山形土壤中畫出小小的凹凸陰影，能夠勾勒出更豐富的土壤情致。

表現出不同質感 | 4 繩子

稻草製的繩子乾燥又輕盈,摸起來有些粗糙。繩子的編紋呈現會隨著部位而異,只要確實畫出這部分以及打結處、前端散開處等的差異,畫出來的圖就很有繩子的感覺。

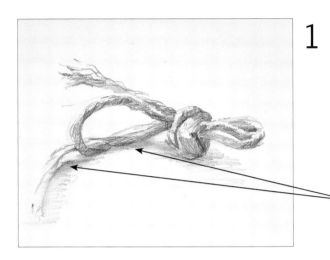

1 先畫出整份繩子的概略邊線後,再仔細描繪前端散開處。過度描繪繩子暗部的話看起來會相當沉重,所以請使用較輕巧的筆觸。

關鍵
確實描繪出接地部分,以強調出繩結的形狀。平台上的影子也要仔細畫好。

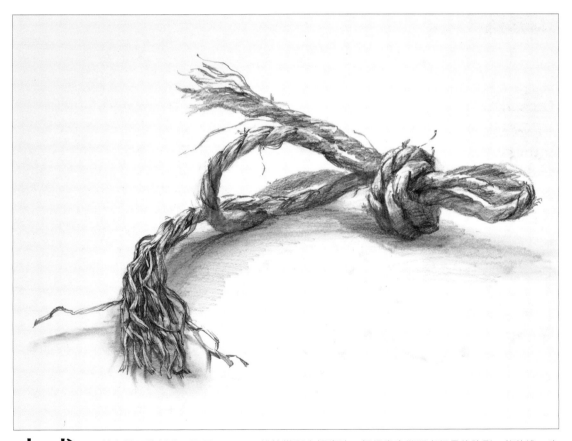

完成 前方散開的部分,要用 2B ～ HB 鉛筆搭配直握畫法。仔細畫出散開處相疊的陰影,能夠進一步表現出拆開後的質感。

表現出不同質感 | *5* 石材

石質感的最大特徵就是「重量感」，想要打造這一點就要強調接地面。此外也要仔細觀察石材的表面凹凸後，如實畫出。

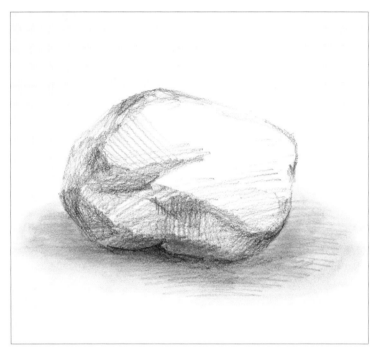

1 以偏軟鉛筆畫出概略邊線，並畫出輪廓與前方凸角的暗部，輪廓線則不要畫得太清晰。接著再繪製接地部分的影子。

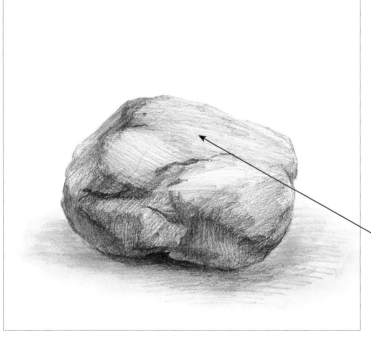

2 上面、側面與朝下的面，都要特別留意石材特有的凹凸塊狀感。側面會比上面暗，朝下的面則會最暗。畫好暗部之後，接著在側面與朝下的面上打造出平台的反光。

關鍵
因上面明亮便直接留白的話，就變成白色石頭了。所以這裡同樣要確實畫出固有色。

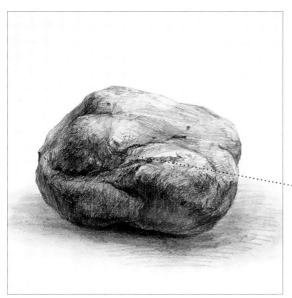

3 直握 4B～HB 的鉛筆，畫出前方凸角部分。這裡以短促的筆觸畫出隆起處，再加深細小凹陷處的暗部，就能夠強化立體感，讓整個畫面瞬間逼真。

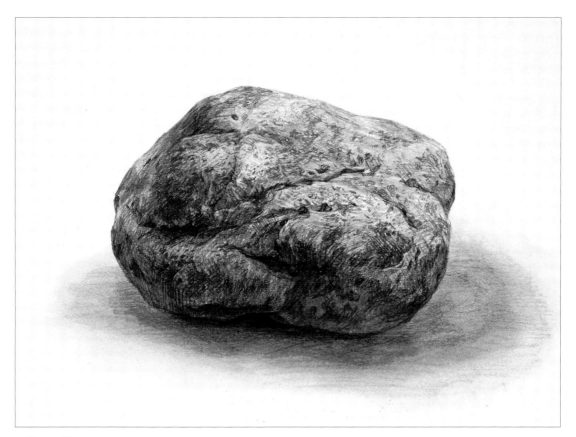

完成 直握 H 類鉛筆描繪上面的「明亮細緻凹凸處」，這部分畫得比前面凸角還強烈的話，看起來就會更靠近前方，所以請特別留意。平台上確實畫出接地面的影子，能夠塑造出石材特有的沉重感。影子可選用 2B～H 左右的鉛筆，並採用橫握法一點一點慢慢畫動。像這種具重量感的物件，就要以貼在紙張上的重壓筆觸慢慢塗開，營造出特有的質感。

表現出不同質感 | 6 蔬菜（洋蔥）

藉由一層層疊上的描寫，表現出洋蔥帶有縱線又光滑的薄皮，以及表皮上方乾燥粗糙的質感。

1 以偏軟的鉛筆繪製平台與洋蔥的接地點，並畫出上方尖端的概略邊線。

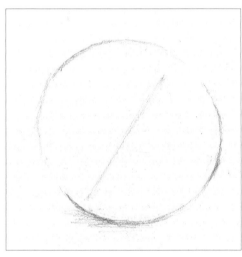

2 確認好洋蔥的傾斜度後畫上中心線，再以此為基準畫出輪廓線。這時切記不要畫出正球體，應仔細觀察洋蔥獨特的外型。

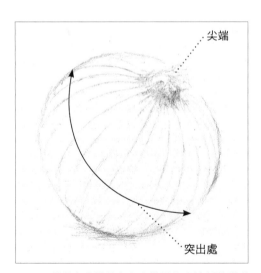

尖端

突出處

3 針對表皮縱線與上方散開的尖端部等洋蔥特徵，畫出概略邊線。這邊要記得表皮直線並非完全等距，且線條也要有強有弱。有在前方朝下發展的線條，也有朝著深處發展的線條，請仔細觀察每一條線的差異後再繪製。

> **關鍵**
> 繪製表皮縱向弧線時，要先決定好尖端的位置，再以此為起點繪製。同時也要注意前端突出處線條的位置。

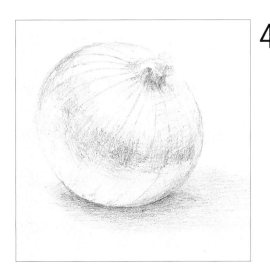

4 前方最突出的部分以及接地點周邊的影子，就橫握濃淡在Ｂ左右的鉛筆橫向塗抹。

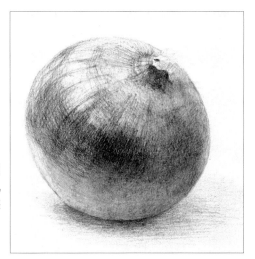

5 整顆洋蔥都畫好固有色後，就可以進一步描繪明暗。但是塗完固有色再施加明暗時，容易畫到亂掉。這時請牢記最突出的部分與接地點，會是整個畫面中最暗的地方。

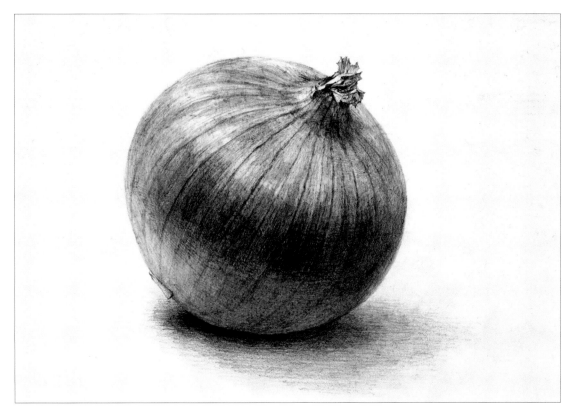

完成
表皮縱線要用Ｈ類鉛筆搭配偏弱力道繪製，不小心畫得太強烈時，可以用軟橡皮擦輕輕按壓，避免線條過於搶眼。前方突出處要用4B～2B與Ｂ的鉛筆疊上，影子則用Ｂ～HB鉛筆以橫握畫出偏長的筆觸，以打造出漸層效果。

表現出不同質感 | 7 陶瓷

陶瓷的特徵是上過釉的光滑質感，繪製時要在避免過強對比度的同時，確實表現出圓弧等形狀變化的界線處陰影，並兼顧沉重感與冰涼質感。

1 用偏軟鉛筆畫出蓋子握把、與平台的接地面、蓋子的暗部、蓋緣與底部飾邊的概略邊線。

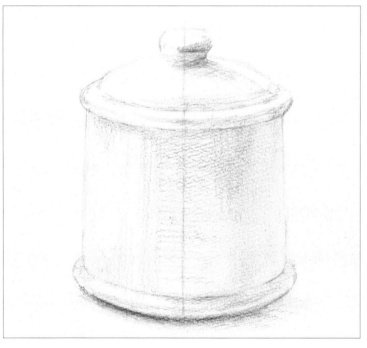

2 繪製中心線以便於掌握整體形狀。由於是左右對稱的器皿，因此要注意軸線絕對不能傾斜。這個階段除了要確實畫好形狀外，也要賦予輕柔的陰影以打造立體感。

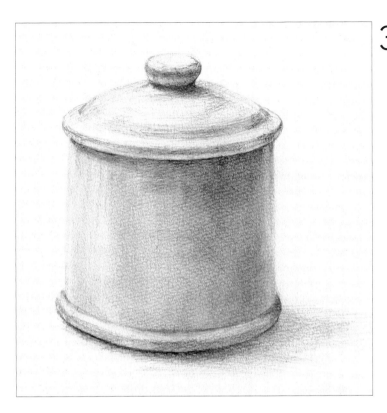

3 接下來就要畫出更進一步的立體感。首先別忘了圓柱瓶身的暗部、蓋子握把朝下部位的暗部。繪製陰影時選擇較長的筆觸,避免鉛筆質感太過明顯,有助於打造陶瓷特有的光滑感。

關鍵
用面紙稍微摩擦表面,能有效打造出光滑感。

關鍵
整體上色完畢後,用軟橡皮擦在蓋子上稍微製造高光處。

完成

白色陶瓷可以畫的要素比較少,所以建議搭配有助於襯托的配角。這裡安排的光線是從斜上方照射,因此用軟橡皮擦製造出高光處,稍微表現出斜上方的光源。

表現出不同質感 | 8 紙張

這裡要示範的是老舊歐文書籍，所以與嶄新紙張不同，要特別表現出老舊感。由於紙張很輕盈，因此不應過度描繪陰影。

1 用偏軟的鉛筆畫出概略邊線，其中朝前方突出的側面、邊角，以及與平台接觸的部位都要繪製偏強的線條。接著只要整本書都畫上簡單的陰影，就能醞釀出初步的立體感。

2 進一步加深整體質感。紙張相疊處的線條應以偏短的筆觸繪製，避免顯得太過單調。另外也應仔細觀察老舊紙張皺褶與微微浮起的部位等，針對這些部分加深陰影。

3 用削尖的H～HB鉛筆繪製書中文字，相較於寫出正確的文字，著重於交織出整體感的行距等，看起來更有書籍的感覺。

關鍵
以整區為單位（標題、段落等）看待文字時，必須表現出由前至後的遠近感。標題的斜度等也要配合紙張，看起來才像真的印在紙張上一樣。

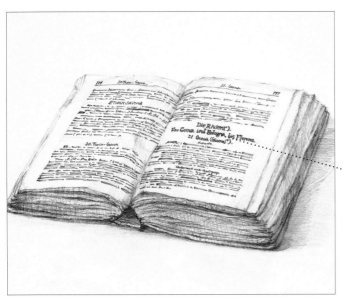

4 標題這種尺寸大得足以清晰閱讀的文字，必須寫得正確，但是細緻的內文只要畫出橫線，就能夠表現出書籍的感覺。

UP!

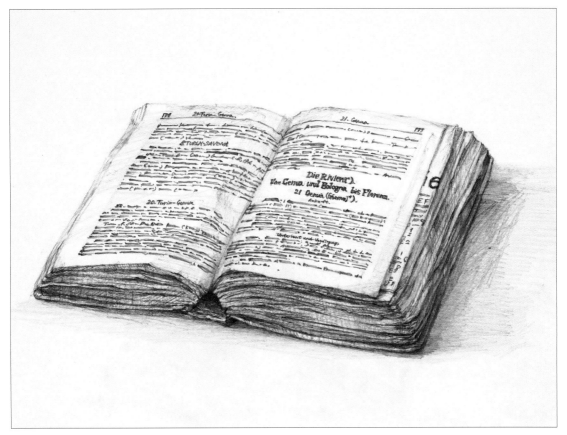

完成

直握削尖的 B ～ HB 鉛筆，表現出紙張邊端的皺褶。在邊端與重疊部分繪製影子，看起來就更加寫實，所以請仔細觀察書本的浮起處、捲起處、皺褶等，有浮起的部位就繪製影子，貼平的部位則不必。

表現出不同質感 | 9 皮革

皮革的特徵是略帶黏質的質感。皮革皺褶會形成大大小小的弧線，同樣要仔細觀察。繪製時也要顧及皮革與硬質又散發光澤的金屬間對比度。

1 藉偏軟的鉛筆繪製遠側、左右、前側的概略邊線後，再畫上中心線。剛開始可以先以長方體的概念去處理。

2 繪製金屬零件的輪廓線。這裡一開始就要用HB等稍微偏硬的鉛筆，畫出確實的輪廓以表現出比皮革還要硬的金屬質感。皮革部分則要畫出大型皺褶的影子。

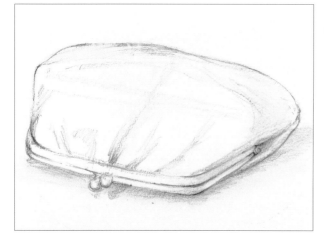

3 繪製在遠側皮革隆起處的影子。這裡選用偏硬的鉛筆，橫據繪製影子以避免產生過於柔軟的視覺效果。皺褶光澤處，則以面紙摩擦表現。

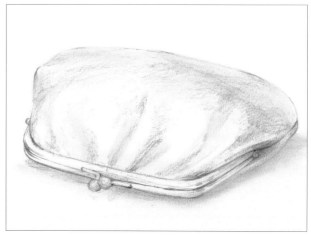

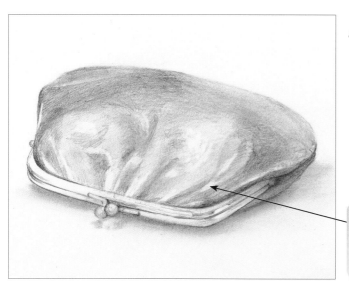

4 皮革有一定厚度時，一大特徵就是帶有厚重感的圓潤弧線，所以請沿著弧線疊上筆觸吧。隆起處的光滑黑影，則應選用偏軟鉛筆。

關鍵
光線從上方打在皺褶上，所以可以用軟橡皮擦調整受光強度。

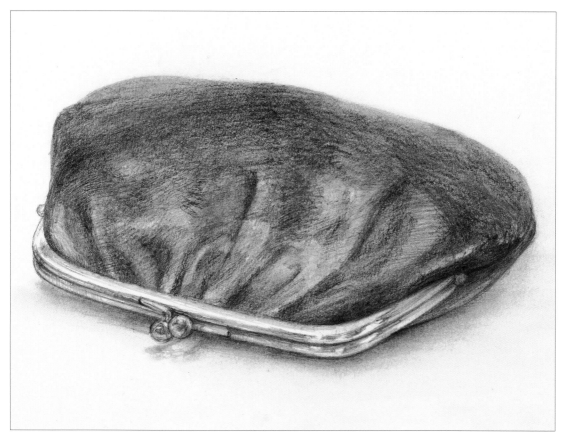

完成
畫上黑色皮革的固有色之餘，就可以進一步仔細調整小皺褶。皺褶中的亮部選用3H左右的鉛筆，如此一來就能夠在保有亮度的同時表現出皮革帶有黏質的質感。此外也建議交錯修飾皮革與金屬零件，以確實表現出質感對比。

表現出不同質感 | *10* 布偶

個部位的毛長、密度與柔軟度不同,請依實際狀況疊上細緻的筆觸。由於布偶的質地柔軟輕盈,因此要打造出受柔美光線包圍的氛圍,不要畫出太強烈的陰影。

1 畫出布偶的概略邊線。固定好頭上、屁股下面、雙腿前端的位置,並在重心所在處繪製縱線。確定好臉部大小後,就繪製頸部陰影。

2 接下來要畫出整體輪廓,從這個階段要開始用偏軟鉛筆輕畫。為了在完工時能夠維持柔美氛圍,請不要畫出太強烈的陰影。

用偏軟鉛筆打造柔和質感,這時請以偏向橫握的方式運筆。

3 一點一點慢慢畫下布偶表面的毛,這時請仔細觀察毛的流向吧。用來表示身體圓潤感的陰影,同樣也要一點一點慢慢畫。

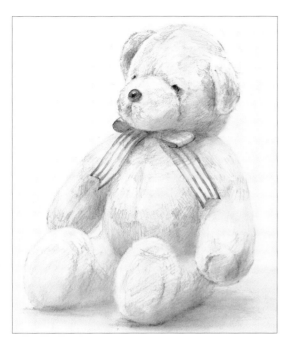

4 畫好概略的立體感後，開始邊確認整體強弱，並進一步修飾表面的毛。並要留意與光滑緞帶不同的質感。

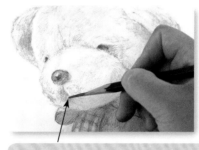

關鍵

繪製縫線附近的短毛時，要握直鉛筆細細運筆。

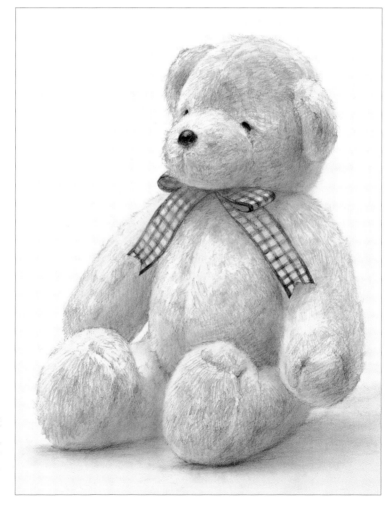

完成

比布偶光滑許多的緞帶，就不必畫出太明顯的線紋，以區分質感的差異。胸口與肩膀的細毛使用偏硬的鉛筆，疊上短促的筆觸。最後再調整輪廓毛的質感。

強調明暗對比度的方式與繪製玻璃時相同，但是金屬要畫得更沉重冷冽。想要表現出銳利的金屬質感，最重要的就是畫出俐落的線條。

1 湯匙形狀通常起起伏伏，所以要先確認哪部分接觸平台、哪部分懸空後，再從接地點開始繪製。

2 一邊繪製輪廓線一邊探索湯匙形狀，並在匙面的部分繪製中心線，以畫出正確的形狀。湯匙除了匙面與握柄一端外，並無其他接地點。懸空的部分要繪製微弱影子，接地部分則為強烈影子。

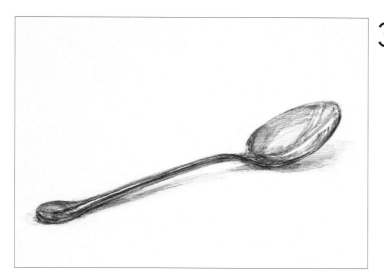

3 用3B～B的鉛筆，在匙面繪製綿長的筆觸，以打造光滑的質感。並用軟橡皮擦邊擦亮有倒映的部分，邊塑造出金屬特有的光澤感。秉持耐心慢慢地處理，金屬感就會愈來愈明顯。

關鍵

用軟橡皮擦打造高光處。高光處要沿著湯匙形狀畫，才會有如燈光照映的反光。高光處太過隨便時，很容易破壞整體均衡，所以請仔細觀察後再施加。

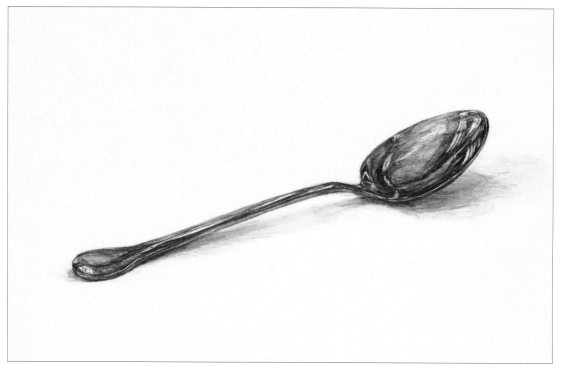

完成

突出湯匙形狀（輪廓）的筆痕，就用軟橡皮擦清除乾淨。深色充滿緊縮感的部位，則用2B～HB左右的鉛筆，畫出強烈的黑色。

表現出不同質感 | *12* 玻璃

描繪玻璃時首先最重要的就是正確的形狀。形狀歪掉的話，就無法展現出玻璃的銳利感。請試著還原高光、倒映、曲線深入處的對比度以及燦爛反光的模樣吧。

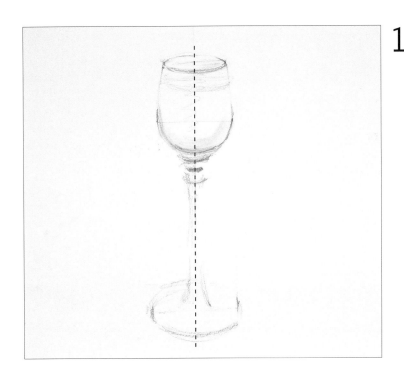

1 以偏軟的鉛筆繪製高腳杯的概略邊線，並繪製中心線畫出左右對稱的杯子。繪製杯緣橢圓形的時候也可以搭配一條輔助線，等畫出正確的形狀後再擦掉就好。

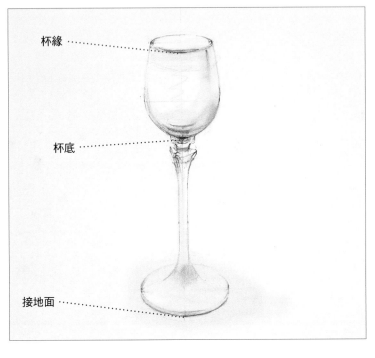

杯緣 ⋯⋯⋯

杯底 ⋯⋯⋯

接地面 ⋯⋯⋯

2 玻璃整體來說充滿璀璨的明亮感，但是仔細看會發現杯緣、杯底與接地面這三處受到玻璃厚度影響會偏暗。所以請先觀察這三處後，賦予其色澤上的強弱。基本上除了高光以外，都應採用偏柔和的調性。

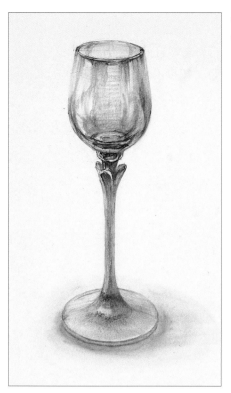

3 杯身側面以橫握H類偏硬鉛筆的方式，畫出較長的筆觸。杯緣橢圓形靠前方處筆觸強勁，後方則較柔和，如此一來就能夠勾勒出中間的空間感。玻璃過度描繪會喪失透明感，所以用色不要太深，並以軟橡皮擦打造適度亮感，賦予整個杯子層次感。相反的，要是細節描寫的不夠，同樣表現不出玻璃質感。

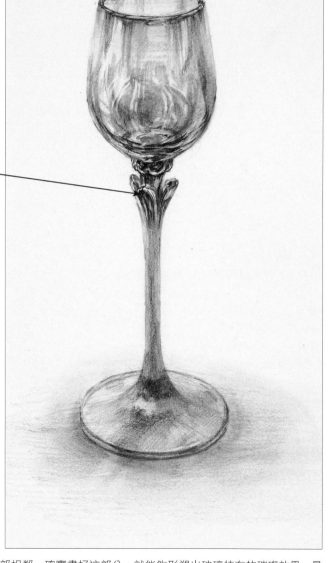

關鍵
形狀變化的界線處，要確實畫出具緊實感的黑色。這個部分會倒映周遭景色等，所以看起來才會比較暗。強調高光與暗部的對比差異，有助於營造出玻璃質感。

將軟橡皮擦捏尖後，以尖端仔細擦出高光。

完成

往前方突出的高光與暗部相鄰。確實畫好這部分，就能夠形塑出玻璃特有的璀璨效果。最後請確認畫出的高光，是否符合整體光線照射狀態。

表現出不同質感 | *13* 杯中的水

仔細描繪水中吸管的屈折模樣、透過水看見的背景、接地面不規則反射的杯底模樣等，就能夠確實表現出水的質感。

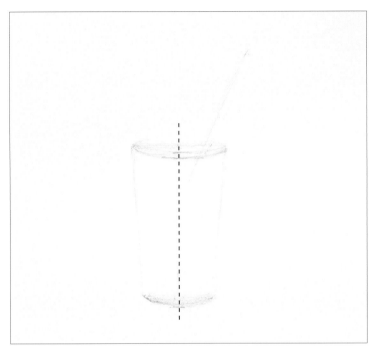

1 首先要確實畫出玻璃杯的形狀。藉由中心線畫好左右對稱的杯形後，也要正確繪製杯緣的橢圓形。

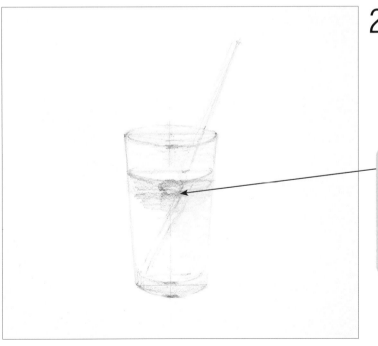

2 畫出水面橢圓、杯底橢圓、水面之下屈折吸管的概略邊線。

關鍵

繪製時很容易著眼於水中屈折現象與透明感，不過首先最重要的就是確實畫好杯子與立體感。這時請仔細觀察往前突出處再作畫吧。

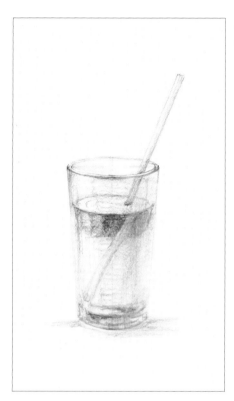

3 在杯子側面畫出一定暗度後，就用軟橡皮擦畫出照在杯上的光線。吸管靠在杯緣產生的影子同樣要仔細畫好。這邊不能只把水面畫得明亮而以，要橫握 H 類鉛筆，打造出前方與後方的明暗差異。

關鍵
杯中水的縱向高光，是將軟橡皮擦捏直後擦出來的。底面的高光會沿著弧線成形，所以繪製前請先看清楚形狀吧。平台上的影子當中，也要有明顯的放射狀明亮處。繪製裝水杯子時，要仔細留意各種光線的呈現狀態，再用軟橡皮擦如實還原。

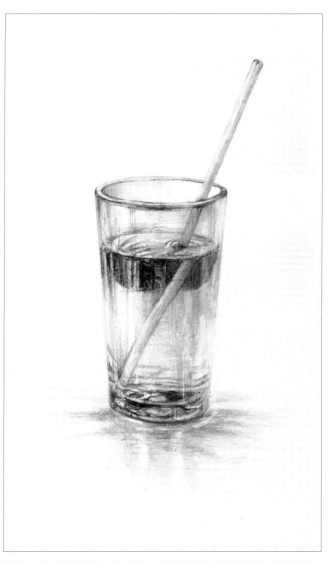

完成

因為會透過玻璃與水看見吸管，所以要畫得模糊一點。只要加以繪製吸管前的水與玻璃，就能夠讓水中吸管看起來沒那麼明顯。相反的，透出水面的吸管就要畫得特別清晰，連陰影、輪廓都要畫得銳利。只要確實畫出這樣的差異，就能夠襯托出水中世界與外部世界的不同。

表現出不同質感 | *14 塑膠*

關鍵在於如何表現光澤感與透明感，此外還要透過皺褶的呈現狀態，表現出塑膠袋厚度等特徵。此外清楚畫出內部物品，也有助於表現塑膠質感。

1 用偏軟鉛筆畫出整體輪廓，從這個步驟開始就要同時繪製塑膠袋與內裝物品。

2 精修形狀時，要先從有助於掌握大小與形狀的部位開始繪製概略邊線，例如塑膠袋邊角或麵包兩端等。接著再繪製接地面的影子，與塑膠袋與麵包的基本質感。從這個階段起，就要留意塑膠袋的影子比麵包還要淡柔。

3 開始繪製麵包的固有色。繪製陰影的同時，要特別留意塑膠袋出現尖角的部位。光線會照進塑膠袋當中，因此要注意別塗得太深。

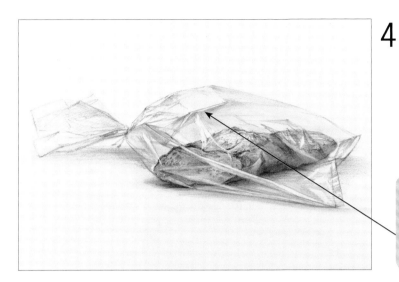

4 畫出清晰的麵包色澤，有助於表現塑膠袋透明感。這裡用略硬的鉛筆，表現出銳利的塑膠袋輪廓。接著用軟橡皮擦塗白打造亮部與高光處。

關鍵
畫出塑膠袋形狀變化界線的同時，也要在此畫出適度的陰影。

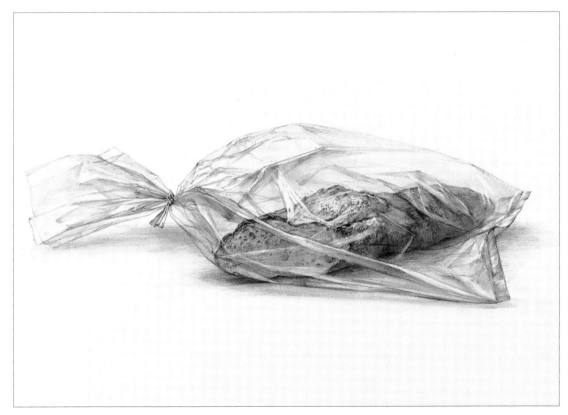

完成

整頓麵包斷面與後方陰影。塑膠袋的外觀低調一點，清晰展現出內裝的物品。這時要經常比對麵包與塑膠袋的差異，並精細描繪，才能夠讓麵包的沉重感與塑膠袋的輕盈感互相映襯，並勾勒出塑膠袋特有的光澤感等。繪製透明物品時的訣竅，並非因為透明就不必多畫，而是要連高光以外的部分都仔細表現出來。

表現出不同質感 | *15* 鏡面

確實描繪出鏡中世界與現實世界的差異，更能表現出鏡面感。此外也要畫出鏡中寬廣的空間感。

1 用偏軟的鉛筆，繪製鏡子與蘋果的概略邊線。畫好蘋果的接地面、鏡子的接地面、蘋果頂部位置、鏡子上端線條後，就在鏡子繪製輔助線以完成整體輪廓。

2 確實畫好鏡子整體形狀後，就繪製鏡中蘋果的外廓，同時概略畫出現實的蘋果。從這個階段就要記得將鏡中物品畫得偏暗一點。

關鍵
切記需表現出蘋果與鏡子擺在同一個平台上的感覺，此外也要仔細確認鏡中呈現的是什麼樣的景色。

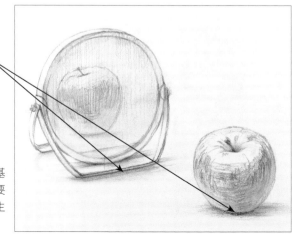

3 進一步描繪現實的蘋果，接著再以此為基準，以偏柔的方式繪製鏡中世界。鏡框要強調硬質，才能夠與鏡中蘋果的質感產生明確差異。

4 現實與鏡中的蘋果都畫上固有色後，再用偏硬的鉛筆加以妝點。這時要精細表現出蘋果表面的紋路，鏡中蘋果則不必這麼精細。

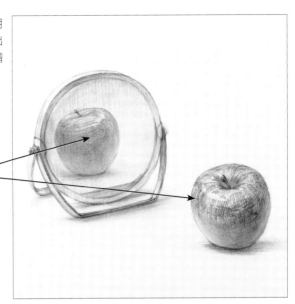

關鍵

現實蘋果的暗部強烈一點，便能與鏡中蘋果產生明顯差異。沒有確實表現出差異的話，鏡中蘋果看起來就像跑出鏡子一樣。

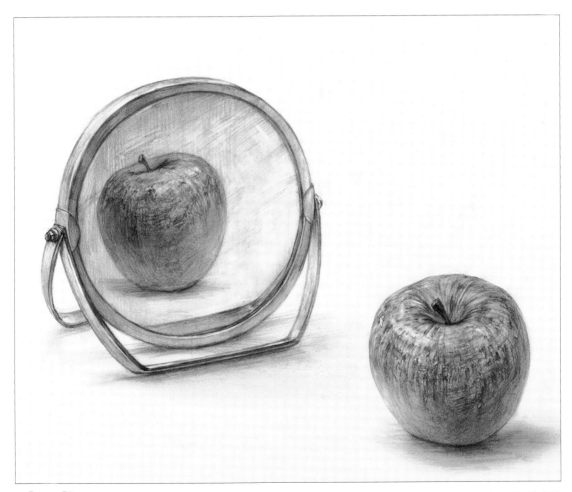

完成 加以修飾鏡框時，進一步表現出框中薄鏡的質感，就能夠增加鏡子的存在感。除了透過鏡中整體世界偏暗與現實產生差異外，也要記得用軟橡皮擦賦予鏡子表面光澤感。

素描過程中容易發生的失敗範例

前面學習了掌握形狀的方法、打造出立體感與質感的方法等素描基本，但有時仍會遇到瓶頸，畫錯形狀與陰影等。所以接下來要介紹幾個初學者容易發生的失敗範例，請各位依此確認自己是否有哪裡不足，才能夠更上一層樓。

1 掌握形狀

活用前面學到的技巧，繪製西洋梨的形狀吧。

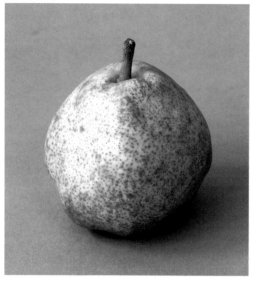

仔細觀察實體後畫出輪廓線。這裡要仔細觀察形狀的細節。

稍微畫出外廓、蒂頭與表面凹凸。剛開始大概畫到這個程度即可。

2 打造立體感與質感

素描必須如實畫出物件的質感與固有色，才能表現出立體感。只要其中欠缺任何一個要素，就沒辦法畫出漂亮的作品，所以請各位參考右頁失敗範例，試著從中學習。

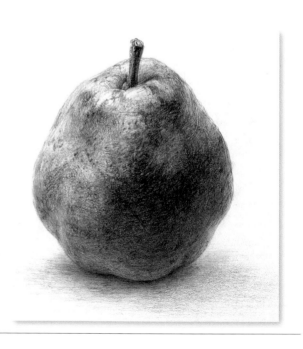

西洋梨的立體感極富分量，本作除了表現出這一點外，質感也逼真得猶如伸手就摸得到西洋梨的表皮感，並確實畫出了接地面的影子，讓西洋梨看起來穩穩地擺在平台上。

失敗範例

這裡介紹常因不小心而出現的失敗範例，請和自己的素描畫作比較看看吧。

暗部位置不正確

單純隨便畫出的暗部，無法反映光源方向。

形狀太細

注意力都放在細節上，結果回過神來發現整個形狀比實體還要細。

過度在意輪廓

完全專注在輪廓上，立體感與表面凹凸感表現得太隨便。

陰影筆觸過於均一

筆觸過於單純，展現不出西洋梨的凹凸立體感與表皮質感。

曲線深入處過深

曲線深入處畫太深，不僅缺乏立體感，看起來還有點像浮雕。

缺乏陰影，過於平坦

僅畫出固有色而已，缺乏立體感，看起來相當平面。

沒有繪製反光

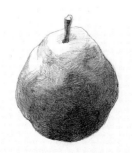

平台反光不足，使暗側形狀過於均一，感覺較為平面。

看不太到平台上的影子

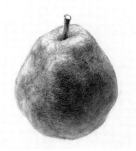

平台上的影子不夠，不像擺在平台上。

有一定素描技術的人常見的失敗範例

學習到一定程度時，也有容易發生的問題，這裡將介紹幾個常見失敗範例，並附上解說，帶領各位改善。

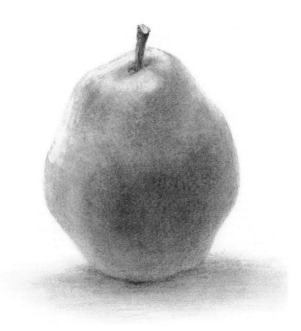

質感薄弱

整體質感過於柔化，失去應有的稜角，平坦的表面也失去了西洋梨的質感。

⬇ 改善關鍵

暗部與接受到反光的部位等可以適度柔化，但是受光面與突起的部位，則要握直鉛筆細細描繪，畫完後再用軟橡皮擦繪製光線即可。

輪廓單調

儘管仔細描繪了西洋梨的質感，可是在白色背景襯托下，輪廓顯得過於均一，缺乏曲線深入感，就好像貼了一張貼紙。

⬇ 改善關鍵

用軟橡皮擦滾動輪廓過強的部位，同時也要仔細觀察曲線深入處的範圍、光線照射方式。

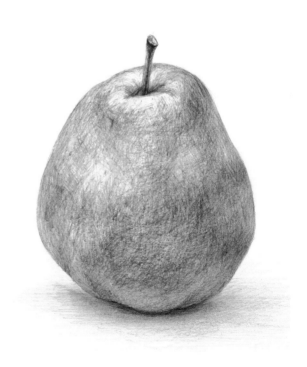

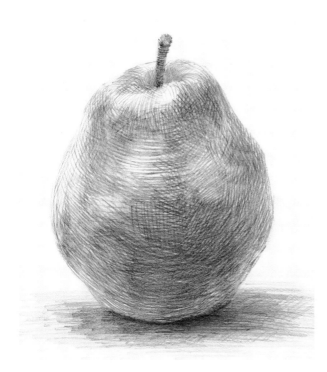

筆觸太粗

看起來從頭到尾都是握直鉛筆繪製的,因此偏粗的筆觸相當顯眼。雖然看得出畫得很仔細,不過建議最好還是進一步表現西洋梨的質感。

↓ 改善關鍵

剛開始畫時先不要握直鉛筆。握直鉛筆繪製容易傷到紙張,也會很難調整形狀。用摩擦柔化曲線深入處、暗部等,以降低筆畫的顯眼感,讓整體色彩自然融合。

太過虛幻

散發出柔和氛圍,但看起來太過虛化,缺乏逼真感。反光過強,也看不出光源位在哪個方向。

↓ 改善關鍵

從這個步驟開始調整光線方向也不遲。首先加深朝下的面與暗部質感,再描繪反光與曲線深入處。

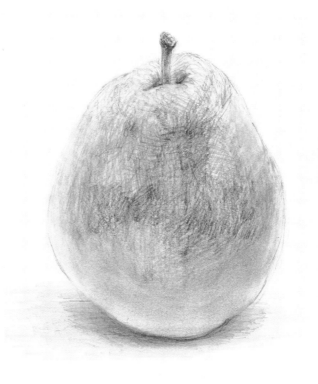

應用篇 | *1* 文字的配置方法（紅茶罐）

繪製食品包裝等有文字的物件時，也能夠透過文字的呈現方式，為立體感加分。這裡將以 p.28 繪製的紅茶罐為例，介紹立方體的文字該怎麼處理。

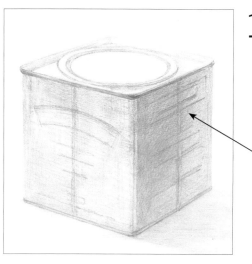

1 畫出配置文字用的輔助線。包括側面中心的縱線，配置文字用的橫線，且會擺放文字的兩個側面都要畫。

關鍵
這裡先一口氣畫上所有輔助線，畫好一面就先畫上輔助線也無妨。上面橢圓形也可以先畫輔助線。

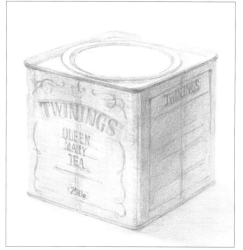

2 繪製文字的草稿。這裡要確認的不只文字本身的形狀，還要注意留白與文字的比例是否正確。

關鍵
背光側的側面看起來比受光面還要鈍，所以文字不要寫得太過清晰。

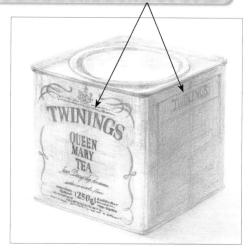

3 正式繪製文字。字體較大時，可以先描框再塗滿。這裡要握直 2B 左右的鉛筆進行，且文字也要循著紅茶罐的立體感來調節強弱。

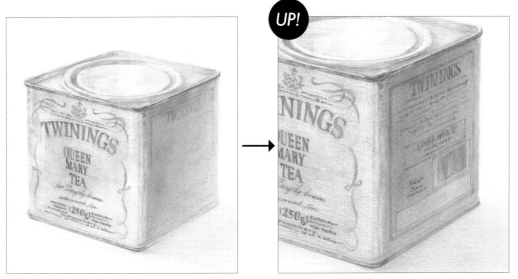

4 　紅茶罐背光側可以先畫好整面質感，再開始細細描繪文字。因為寫好文字再繪製底色或摩擦修飾時，辛苦寫好的文字可能就消失了，所以建議依循底色→文字→整體調整的順序進行。

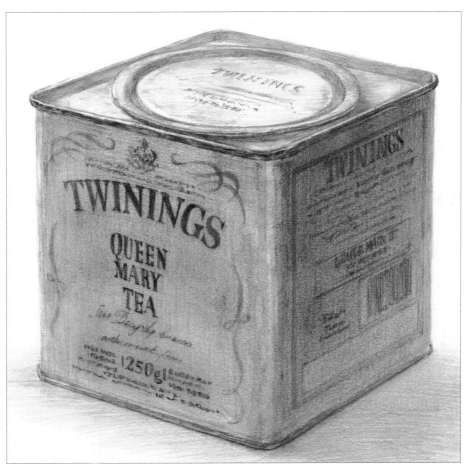

完成 　為了表現罐身顏色，而逐漸失去三面的亮度差異時，可以用軟橡皮擦為側面增添反光等，打造出各面之間的差異。側面遠側的角，則使用滾動軟橡皮擦以減弱質感。

應用篇 | 2 文字的配置方法（可可罐1）

接下來，一起學習在圓柱上繪製文字吧，這裡請正確畫出行距、字元間距、文字形狀等。此外為了讓文字看起來緊貼在罐身上，繪製時應依循上面與底面橢圓形的弧度。

1 繪製配置文字用的輔助線，包括標籤的中心線、文字下方橫線，而橫線則依循圓柱體的弧度。

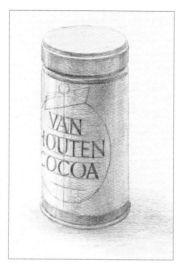

2 進一步繪製文字。這裡不要一口氣畫好，應一邊確認行距一邊慢慢補上，且要特別強調形狀變化的界線（參照p.48）處文字。

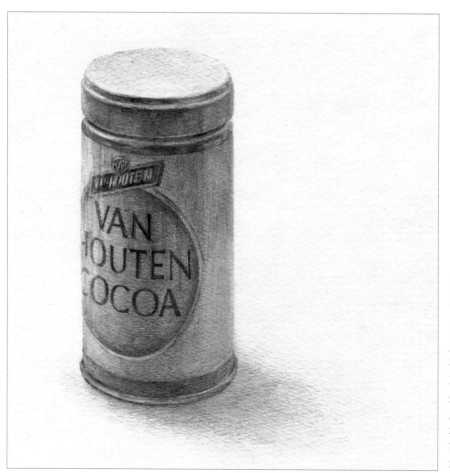

完成

由於受光側的曲線深入處也很亮，因此文字存在感要弱一點。朝前方凸出的部分，是光影轉換的界線，所以要強調文字的存在感。暗側的整體側面偏暗，文字也要跟著變暗。

應用篇 │ *3* 文字的配置方法（可可罐2）

放倒的圓柱體畫法與放直時差不多，同樣要用輔助線，畫出緊貼圓柱體表面的文字質感。

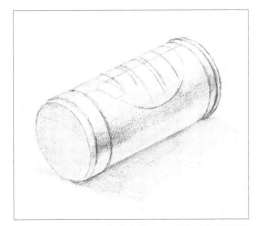

1 配置文字用的輔助線，要沿著圓柱體弧線描繪，就像貼在罐子上一樣。這裡要畫的輔助線有標籤的中心線，以及文字下方的橫線。

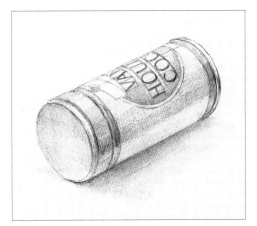

2 慢慢畫出固有色後，在留意罐身固有色的同時繪製文字。受光處的文字特別清晰，暗部文字的存在感則較弱。

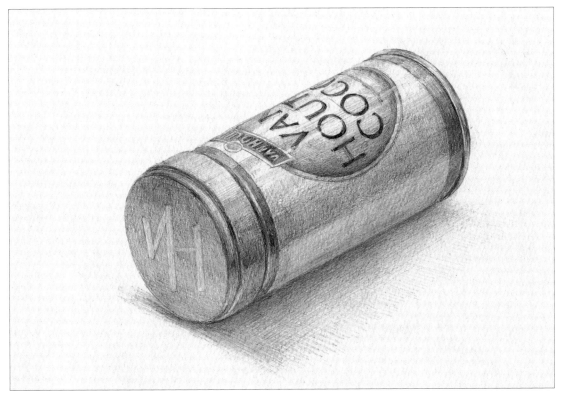

完成 受光側（上部）的文字存在感，會由遠至近慢慢變強。往前方突出的部分，是光影轉換的界線，因此這部分也要畫得強一點。朝下的面會呈現出朝著接地面深入的曲線，所以會有平台的反光。

應用篇 | 4 畫出球體的花紋（棒球）

球體的應用篇，將介紹棒球的畫法。首先請仔細觀察縫線（花紋）的弧線分布等各種細節，同時也要想辦法畫出縫線的皮革質感。

1 用4B～2B左右的鉛筆，繪製球體的輪廓邊線。覺得難度較高時，可以搭配輔助線。

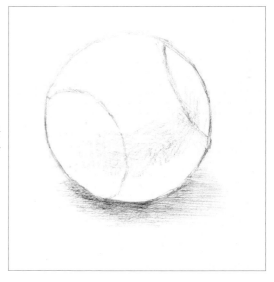

2 一邊掌握球體形狀，一邊畫出縫線的概略線條。球體往前突出處，則要橫握4B～2B左右的鉛筆輕輕疊上筆觸。

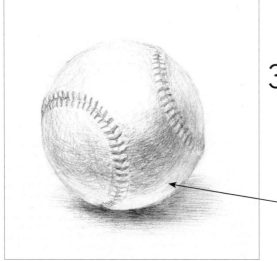

3 繪製細緻縫線的概略線條。受光的上面較明亮，往前突出的部分較陰暗，以此為基準，進一步增加陰影。這裡用細細刻畫般的筆觸，慢慢疊加出棒球表面的皮革質感。

關鍵／反光的繪製方法
棒球下側有反光時，必須先觀察整體明暗差異後再繪製，才能夠與上面的明亮做出明顯區分。

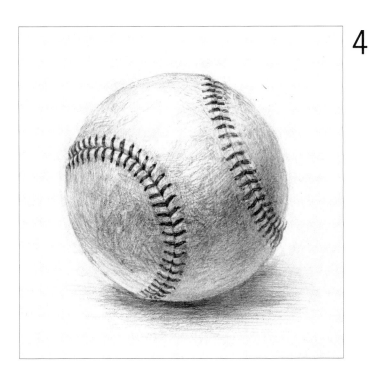

4 將HB左右的鉛筆削尖後,握直繪製縫線。此處要仔細觀察線條隆起的質感,以及彎曲處的間隔變化。描繪時需同時檢查縫線的寬度等是否失真。

關鍵
曲線深入處的縫線會比較淡。

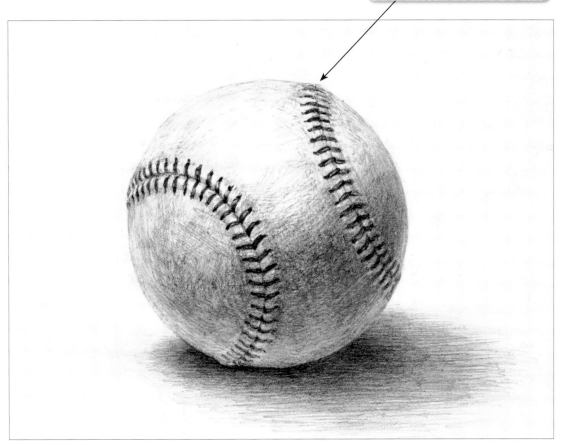

完成
畫出皮革縫線拉緊的感覺以及隆起感,就很有棒球的氣氛。所以請仔細觀察曲線深入處以及平台反光等,再細細修飾。

應用篇 | *5* 不同質感的物件互相重疊

這裡要將光滑的蘋果、柔軟的毛巾、硬質的瓷盤組合在一起,挑戰同時畫出不同的質感。這裡就用不同的筆觸,仔細區分各種質地吧。

1 用偏軟鉛筆繪製蘋果上端、蘋果與毛巾接地點、毛巾與盤子的接地面等,藉此決定構圖與尺寸。

2 畫出橢圓形的長軸當輔助線,以掌握盤子的形狀。同時也畫出蘋果與毛巾的概略邊線。

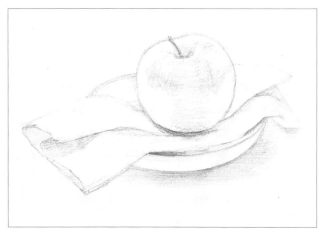

3 擦掉輔助線,補上各物件的輪廓線。只要表現出毛巾的鬆軟感,看起來就會很像毛巾。盤子則要畫出帶有銳利感的橢圓形,以表現出陶器的硬質。

4 用偏軟鉛筆疊上蘋果的質感，再用偏硬鉛筆塗抹曲線深入處。以軟橡皮擦畫出白色反光處，便能表現蘋果的光滑感。到了這個步驟，蘋果的質感就相當明顯了。

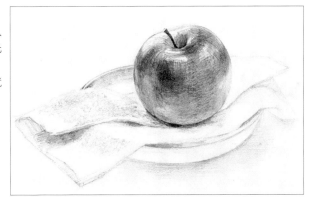

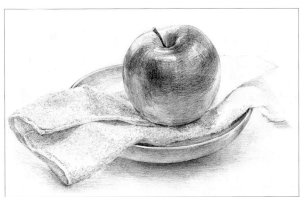

5 用偏軟鉛筆搭配較弱的筆壓，在毛巾處疊上縱向短促且方向各異的筆觸，表現出絨毛感。用軟橡皮擦打造出盤子邊緣的白色受光感，以及從下方照射的反光，打造出硬質的白色瓷器質感。

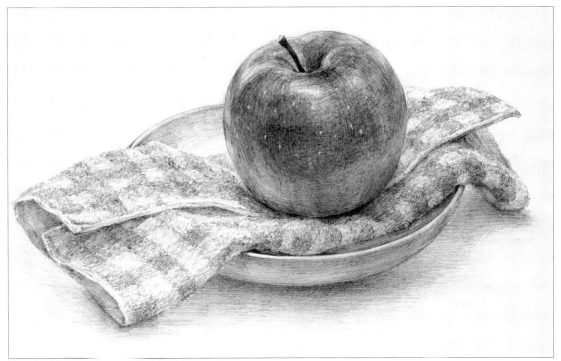

完成 畫出毛巾的格紋時，要用縱向筆觸細密疊加。並以折起開口處與重疊處為主施加陰影，不過萬一畫得太暗，看起來就會非常沉重，需特別留意。毛巾造成了打在蘋果上的強烈反光，這邊就要用軟橡皮擦按壓處理。繪製接地處影子前應特別觀察的部位，包括柔軟毛巾擺在硬質盤子上面時，毛巾的折疊狀態、彎曲狀態、下垂狀態，以及蘋果擺在毛巾上微微下沉的狀態。

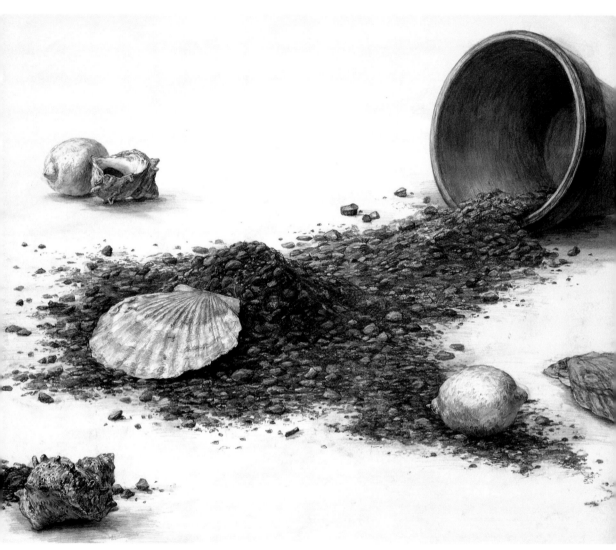

貝殼、土壤與盆栽的靜物素描

確實地畫出不同物件間的質感差異，像是土壤的鬆軟、貝殼硬質乾燥的粗糙感、檸檬光滑的表面、盆栽素燒部分與上過釉的邊緣間差異等。

繪製：吉田由貴（東京藝術大學美術學院日本畫組）

Part 3

靜物畫法

這裡要將水果或器皿等擺在平台上繪製。

從單一物件開始,逐步介紹至複數物件,藉此認識物件數量不同時,

物物之間的關係、構圖、打造質感的方式等。

● 描繪單一物件
● 描繪複數物件
● 描繪大量物件

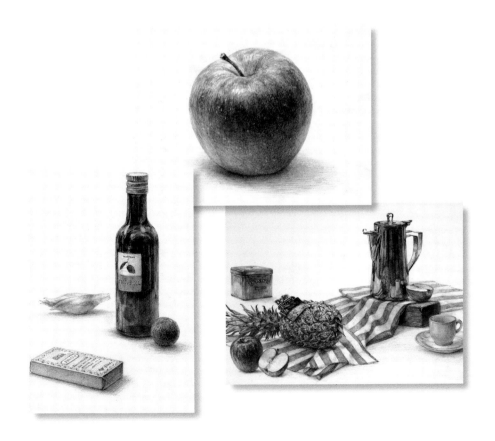

描繪單一物件

首先就從描繪單一物件開始。這裡的光線是從左上方照射在物件上，請運用前面教的掌握形狀的方法、立體感、固有色、質感呈現方法、陰影表現等重要的要素繪製吧。

開始 ..

1 繪製概略邊線

繪製單一物件時，就均衡地配置在正中央吧（參照 p.107）。以偏軟的鉛筆繪製蘋果上方的最兩側、與平台的接地點等概略邊線，再描繪大概的形狀。

關鍵
繪製傾斜的蘋果時，依然可以運用中心線。

2 掌握整體形狀

橫握偏軟鉛筆，繪製前方突出部分、與平台的接地點一帶。這裡與其說是描繪，更像是探索隆起的狀態與形狀，再將其表現在畫面上。

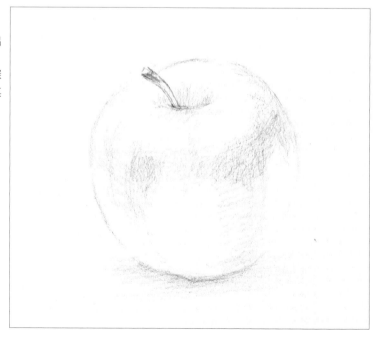

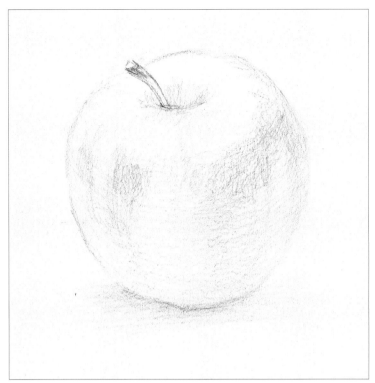

3 勾勒出立體感

橫握鉛筆上色的同時,也要考慮到暗部的方向。

關鍵
沿著表面的形狀變化,調整筆觸的方向,就更易掌握整體的立體感。

4 打造出質感

繪製蘋果固有色與紋路。蒂頭附近的凹陷處,可藉暗部表現凹陷感。此外也可以用紙擦筆加以調整。

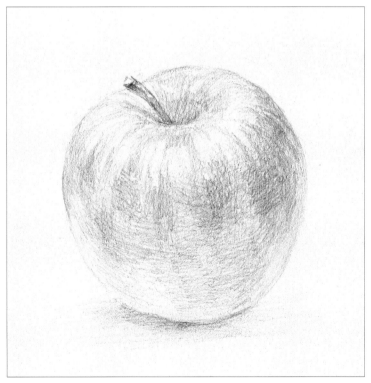

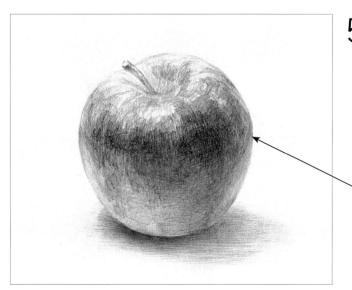

5 描繪陰影

仔細觀察平台上的影子。受光的左側與暗部（右側）之間，影子也會有強弱的變化，請確實畫出這部分的差異。

關鍵

為了表現出蘋果曲線的背後，可以用紗布等摩擦、用H類鉛筆等塗幾下，或是滾動軟橡皮擦等方式，反覆執行這些動作，便能表現出更接近實物的視覺效果。

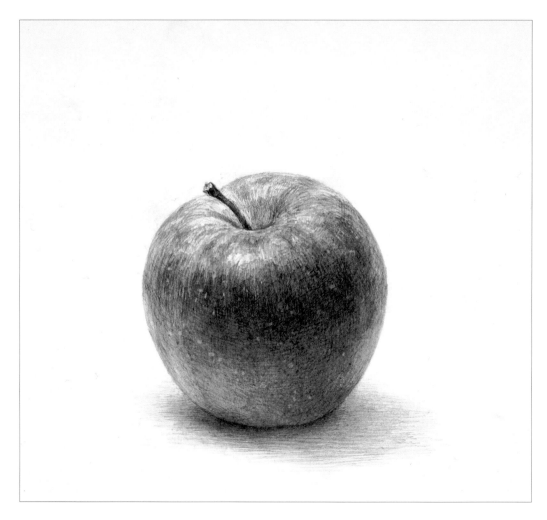

完成

用軟橡皮擦打造斑點、突起處的亮面，就可以展現出蘋果特有的光滑質感。

Lesson

1 單一物件構圖

繪製單一物件素描時，無論是要畫成實體大或是更大都無所謂，構圖上也建議先配置在正中央。

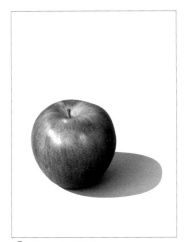

○ 均衡的構圖

物件與影子的大小，都與畫面大小成比例，看起來均衡又舒服。這邊請參考留白處的均衡度。

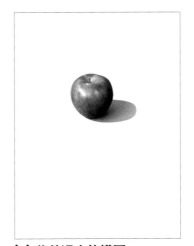

✕ 物件過小的構圖

物件所占比例過小、留白過多，看起來很空寂。

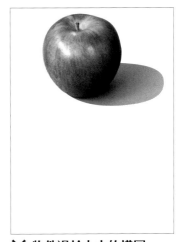

✕ 物件過於上方的構圖

下方留白過寬，讓人比較難將視線集中在蘋果上。

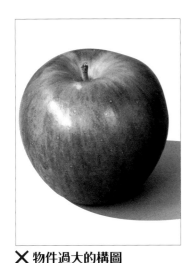

✕ 物件過大的構圖

物件占滿整個畫面導致留白過少，會產生壓迫感。

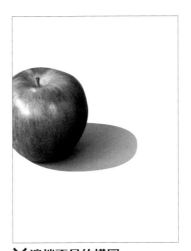

✕ 邊端不見的構圖

儘管是相當有趣的構圖，不過以素描來說，露出完整的物件會比較容易掌握形狀。

✕ 物件貼緊兩邊的構圖

物件貼緊邊端的話，就不好表現曲線深入處與影子了。

描繪複數物件

繪製複數物件時，會出現比單一物件更多的新要素，包括尺寸關係、固有色差異、質感差異等。所以請準備質感與尺寸都有明顯差距的物件，並決定好主體與客體後分別配置在前後吧。

考量配置

物件形狀五花八門，有高、有圓、有平坦、也有很特殊的形狀，所以請準備高度、形狀、質感與固有色等皆異的豐富物件，練習配置法。

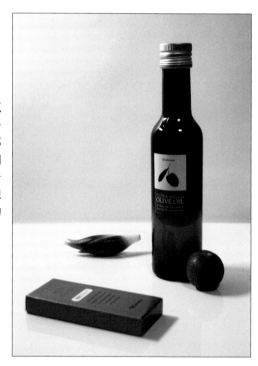

●好畫的配置範例

這次準備的是橄欖油瓶、酸橙、蘘荷與調味料盒，並以橄欖油瓶為主體，其他物件分別擺在瓶子的前、中、後。由於所有物件都分開擺放的話，畫面看起來會相當散亂，因此就將酸橙貼著瓶子擺放。此外為了讓瓶子確實表現出亮面，故採用從左上方照射的光線。

●難畫的配置範例

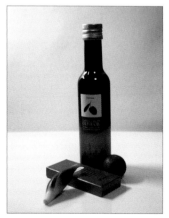

瓶腳都擋住了
瓶腳擋住的話，便無法表現接地面。

高度缺乏變化
物件高度都相同的話，上下空間的留白就相當難配置，不好表現出空間寬度。

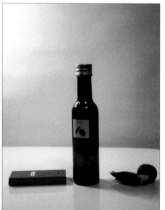

橫向排列
物件間缺乏前後距離感，很難表現出空間感。

開始 ..

1 取偏軟的鉛筆畫出瓶子、酸橙、小盒子上端與平台相接處的概略邊線。此外也可以畫出整張紙的中心線（十字線），以掌握畫面的中央部位。

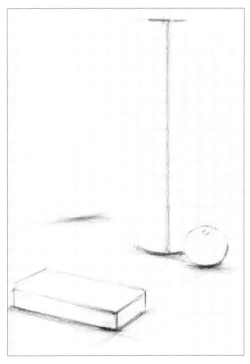

2 繪製遠處茗荷的接地點，並畫出酸橙與小盒子的形狀。接著確認各物件間的前後關係是否正確。瓶子中央也可以先畫好中心線。

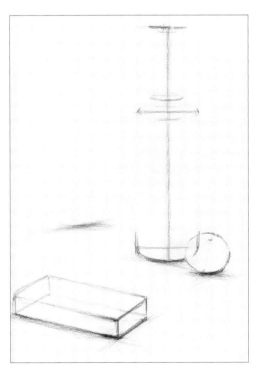

3 依中心線繪製瓶子形狀。並在中心線畫出瓶蓋、瓶肩、瓶底橢圓形的長軸。接著為了確認小盒子底面形狀，連看不見的部分也要畫出來當成輔助線。

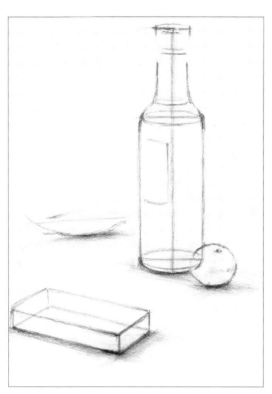

4 繪製瓶蓋、瓶肩與底面的橢圓形後，就開始繪製整個瓶子的輪廓。接著畫出標籤的概略邊線。

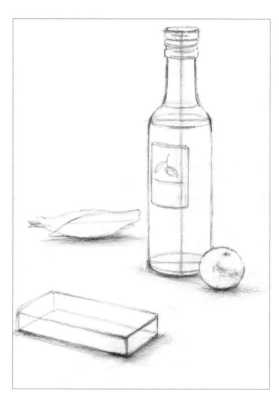

5 畫出茗荷與標籤形狀等。掌握好瓶子形狀後，就可以疊上酸橙，並消除瓶子被擋住部分的線條。

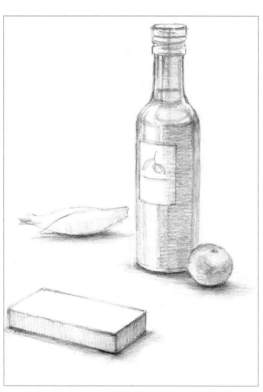

6 擦掉輔助線，繪製增添立體感的暗部。前方的物件也要確實畫出暗部與外型。茗荷位在最遠處，所以畫起來要比前方物件低調一點。

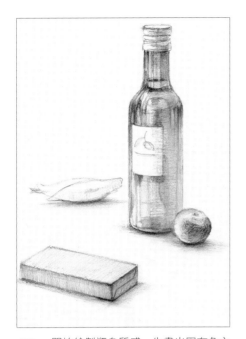

7 開始繪製瓶身質感。先畫出固有色之後，再描繪倒映與瓶中液體。此外也強調小盒子的平坦外觀，以襯托出瓶身的光滑感。酸橙則要藉由筆觸表現出凹凸的表面。

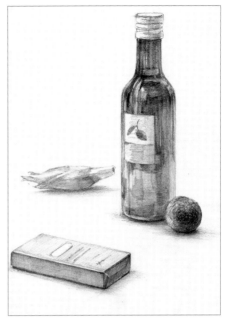

8 橫握稍微偏硬的鉛筆，以較長的筆觸繪製茗荷。繪製固有色的時候，玻璃瓶要下手最重，接著再依酸橙、茗荷、小盒子的順序漸亮。

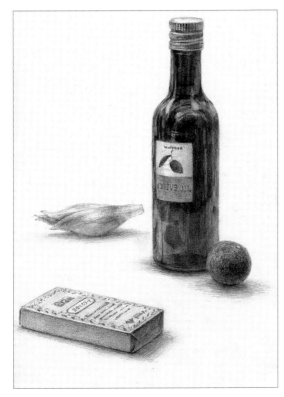

完成

進一步描繪小盒子文字與瓶身標籤等，再強調各物件的質感。畫面中有複數物件，且存在感強度都相同時，就會缺乏前後感與距離感，請特別留意。基本上前方物件的對比度較強，遠方物件的對比度較弱，但是會控制在不至於模糊的程度。前後物件的接地影子呈現狀態也稍有不同，下筆前請先仔細觀察。

2 複數物件構圖

繪製複物物件時，該如何配置物件的構圖就格外重要。請各位參照範例，比較好畫跟難畫的構圖吧。

● 良好構圖

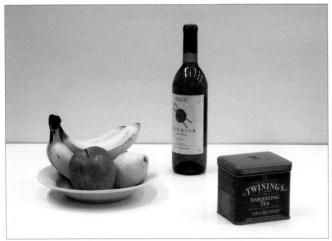

○ 畫面中均衡配置複數物件

物件配置在前、中、後三處，與留白間的均衡度也恰到好處，整體畫面看起來相當安定。最亮眼的葡萄酒瓶擺在最醒目的中央，與平台的接地處也確實展現出來。此外，各物件都沒有朝向正前方，藉此賦予畫面變化感。

● 建議避免的構圖範例

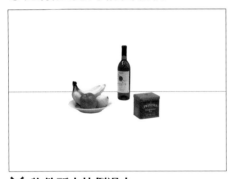

✕ 物件所占比例過小

上下左右的留白過大。若不先決定構圖就直接畫，就非常容易產生這種狀況。

✕ 將物件強塞在縱向構圖上

兩端物件都被切掉了，若將原本應該擺在橫向構圖的物件，強行塞進縱向構圖的話，就會比較不自然，畫起來較為困難。

✕ 物件所占比例過大

物件過大的範例。每個物件都無法露出全貌，很難畫出適當的陰影。

✕ 物件太偏下

物件完全配置在下半部，便難以表現出平台上的影子。

●適合作畫的物件配置法

該怎麼配置物件才適合作畫？又有哪些配置法會不好畫呢？這裡就來一一說明吧。

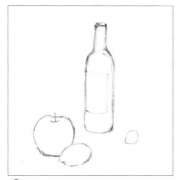

○ 大小與高度不同

各物件的大小與高度不同時，能夠賦予畫面變化，畫起來就會比較輕鬆。

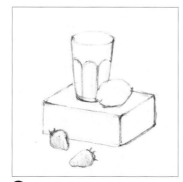

○ 質感不同

光滑的玻璃、粗糙的磚塊等質感明顯不同的物件，能夠輕易表現出差異，畫起來會較為漂亮。

○ 擺設法與疊法具變化

即使是外型相同的蘋果，也能夠藉方向與疊合方法不同，展現出畫面的韻律感。

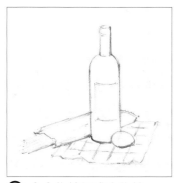

○ 由小物件組成大物件

各物件四散時畫面會缺乏重點，共同組成大物件時能夠營造安定感，比較好畫。

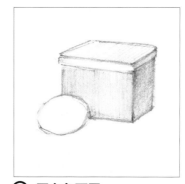

○ 固有色不同

將固有色不同的物品組合在一起，便可輕易表現出色彩差異，增加畫面豐富性。

○ 搭配長形物件

搭配緞帶或膠帶等長型物件，就能大幅運用平台，輕易展現出空間寬敞感。

●難畫的物件配置法

✕ 重複的組合

這種組合無論多麼努力，畫面都會很單調。此外看起來也太刻意，成品一點也不自然。

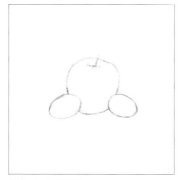

✕ 左右對稱

難以展現出畫面的變化與立體感。

✕ 重物都傾向單邊

重物輕物各占一方，會使視線集中在重物，整體畫面相當不協調。

描繪大量物件 | 階梯式構圖

這種畫面會由不同質感、固有色、平台高度的物件組成，必須明確做出區分。因此應決定好主體後再開始繪製。

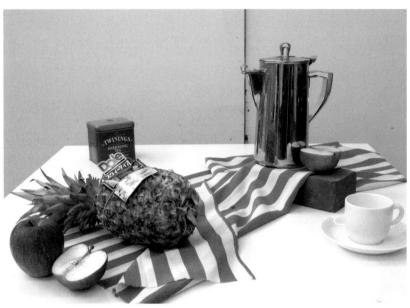

● 物件的選擇方式
請選擇高度、材質與質感各異的物件吧。

● 物件的配置方式
應安排出前後高低差，以襯托出主體。

● 光線照射方式
選擇從左上照射的光線，能夠輕易表現出上下左右的明暗差異。

開始 ···

1 橫握偏軟鉛筆，畫出淡淡的縱橫中心線（十字線）。決定好主體後，就可以思考整體構圖，這裡的主體就是鳳梨與水壺。不先決定主體的話，很容易全部物件都畫得差不多，當氣勢強度與描寫密度都很相似時，就會互爭鋒頭，讓人不知道該看哪裡才好。

2 畫出各物件的概略邊線。首先要從最外側的物件開始畫，才能夠決定物件的配置比例與留白狀態。這幅畫就按照水壺握把上端、條紋布料的下端、磚塊下端、鳳梨下端、水壺下端的順序去畫。

3 留意光線方向，繪製各物件的側面暗部。先賦予各物件基本的立體感，後續會更好進行。這裡最重要的就是各物件的尺寸關係，所以要留意是否將咖啡杯畫得像碗一樣、紅茶罐是否畫得太小等。

4 一邊確認整體畫面的均衡度，一邊畫好個物件的外輪廓。這時可以將畫作擺在物件旁邊，檢查是否有不自然的地方，若有就加以修正。修正時應以正確畫出的部位為基準，依此慢慢修飾畫不好的部分。

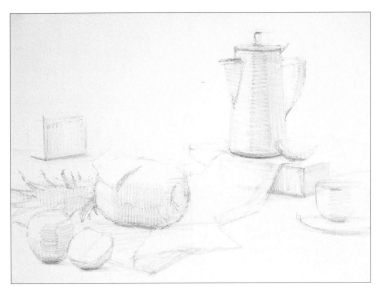

5 加以描繪關鍵部分（物件的特徵）細節，以這幅畫來說就是壺嘴、水壺握把、鳳梨側面～底面、葉片等。

橫握鉛筆輕塗鳳梨側面。

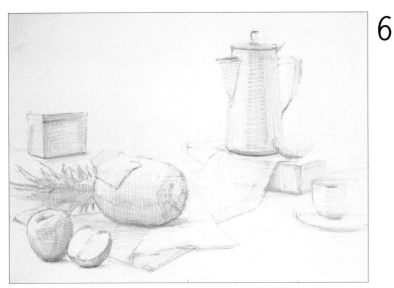

6 橫握3B～B鉛筆稍微加強整體暗部。繪製側面暗部時，一口氣畫好單一物件的話，就很難顧及整體均衡度，建議同時繪製整體並階段性加強。此外也應站遠一點，確認是否將物件畫得猶如位在同一個平面，並修正到完全沒有不自然的地方為止。

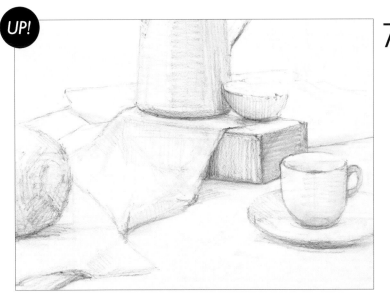

UP!

7 接下來加強咖啡杯周邊。雖然咖啡杯是白色的，但不加以修飾的話，就沒辦法在白紙中顯得立體，因此請仔細觀察光線方向，針對暗部多下點工夫，另外也要仔細觀察把手部分與杯緣，畫出這部分的厚度。

UP!

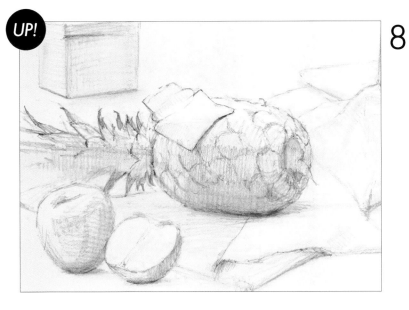

8 開始繪製主體之一的鳳梨。這裡不要從邊端開始細細描繪，應一邊注意整體的平衡，一邊下筆。所以就先輕筆畫出整體紋路的概略邊線吧。

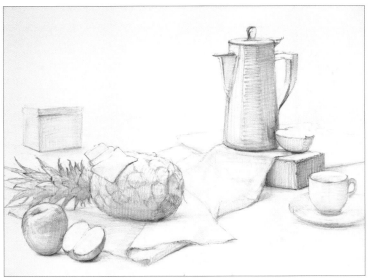

9 仔細觀察整體物件的均衡度與固有色，一點一點慢慢畫出整體。把握形狀變化的界線（磚塊邊角、蘋果上方的最兩側等）就能夠輕易表現出物件的表情或質感。這裡請直握 B ～ HB 左右的鉛筆，細細描繪磚塊缺角等凹凸處。蘋果上方的最兩側則應橫握 4B ～ 2B 的鉛筆，以偏強的筆觸畫出。

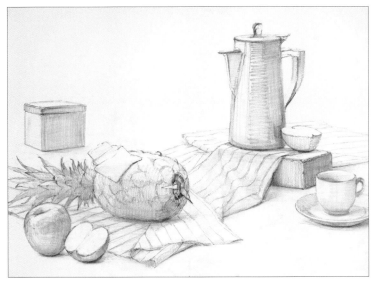

10 概略畫好形狀與明暗後，就可以進一步描寫。畫到一定程度時，就能夠確認條紋布料是否有不自然的地方。這個階段會開始進行條紋的著色，請仔細觀察布料本身的線條形狀變化，並如實繪製出來吧。

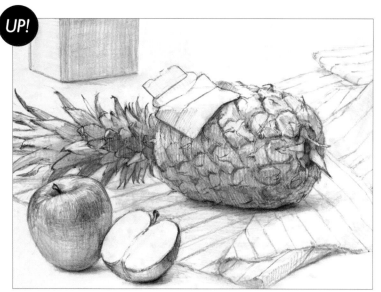

11 進一步描繪鳳梨，下筆前請先仔細觀察細部凹陷狀態與尖刺狀態吧。

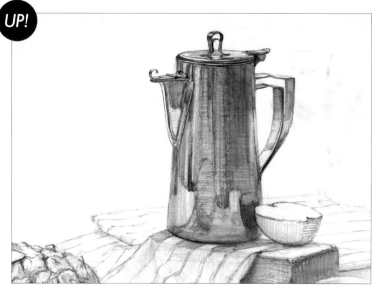

12 清晰畫出水壺的對比度，就能夠表現出金屬特有的質感。強化水壺質感與對比度時，一不小心就會破壞形狀與曲線深入處，所以修飾的同時請留意立體感的均衡度。

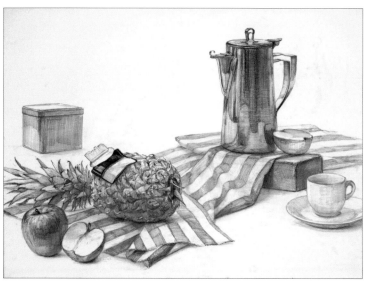

13 清晰表現出布料條紋與鳳梨標籤的顏色。繪製條紋時要一點一點慢慢上色。整體作品畫至一定程度，已經沒有不自然的地方或是需要大幅修正的地方時，就可以像這樣開始將色彩表現得更明顯。繪製時請確認所有物件的固有色，一邊比較哪個顏色最強烈，一邊運筆。

UP!

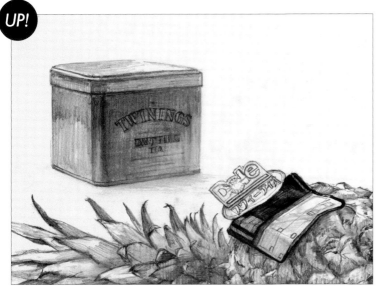

直握鉛筆以繪製LOGO。

14 繪製紅茶罐的LOGO。雖然實體LOGO是白色的,但是素描版本的此處屬於暗部,使用純白文字會太過突兀,所以必須調整色彩的深淺。

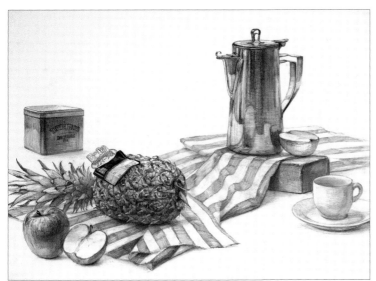

15 進一步描繪細節時,原本用來表現立體感的陰影會逐漸地減弱,所以這裡請再度加強整體陰影。

UP!

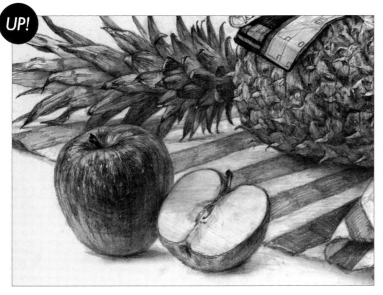

16 繪製前方的蘋果時,要一邊留意紅色固有色與立體感,一邊表現出它的模樣。繪製蘋果切面時,想表現出俐落切開的平整面以及新鮮感時,就不要過度描繪。

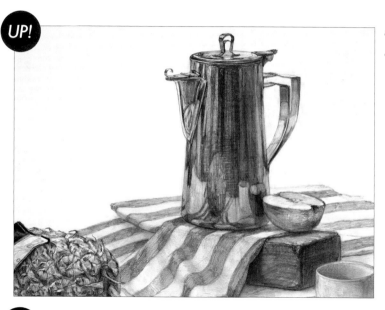

17 加強磚塊側面暗部與水壺突出面的暗部等。

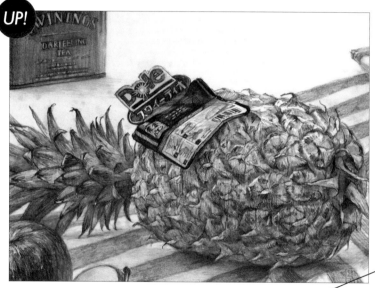

18 加以描繪鳳梨標籤的LOGO。依紙張起伏寫上文字後，再賦予光照處白色的亮面。

關鍵
紅茶罐的蓋子左側處有強光照射，因此需捏尖軟橡皮擦，仔細擦出亮面。

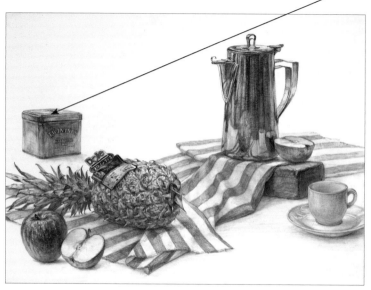

19 確實地畫出物件形狀改變的界線，讓物件更加逼真。

畫出比鳳梨更遠的質感。雖然與水壺同屬「金屬」，但是比水壺更遠，所以存在感偏弱。

繪製倒影、並強化明暗對比，就會更具金屬質感。

留意葉片外廓，確實畫出尖銳感。

描繪好細節後，就以整顆鳳梨為單位加強立體感，這裡稍有不慎看起來反而平面，要特別留意。

仔細添加皺褶、折起感、邊端線頭、散開的線條等等。繪製布料時不要有強烈的稜線，才能表現出布料的質感。此外布料下方的影子也不宜過度強烈。

表現出用刀具切開的俐落斷面感吧。這裡請使用偏長的筆觸描繪，而非細緻的筆觸。

白色物件容易畫得偏弱，但是仍應留意立體感。這邊請用軟橡皮擦製造亮面處，以打造光澤感。

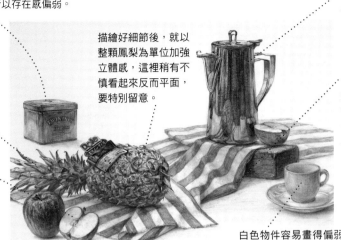

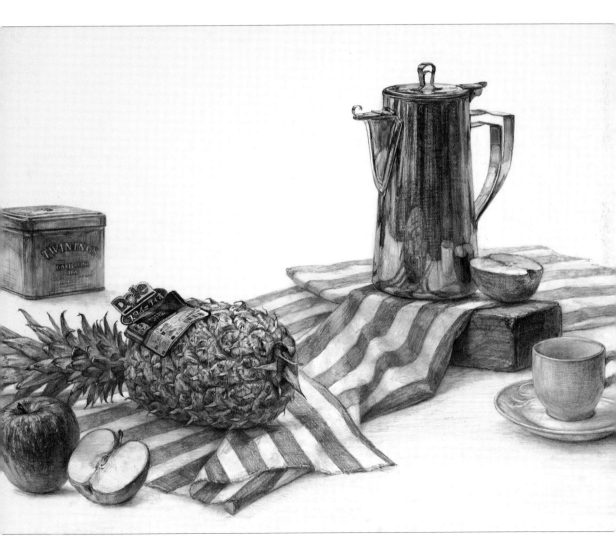

完成

最後從遠一點的位置確認整體均衡度吧。這邊要注意的不是各物件的細節，而是整個空間的統一感、位置、形狀與呈現狀態是否有奇怪的地方。

● 繪製時間：12小時　使用的鉛筆：4H～4B　製作：藤木貴子（東京藝術大學美術學院日本畫組）

描繪大量物件 | 逆光橫構圖

接下來要以同組物件為目標,分別繪製橫構圖與縱構圖。這裡要先畫的是橫構圖,光線則是從後側照射的逆光。
在橫向寬廣的空間中,關鍵在於唯一縱高型的葡萄酒瓶該怎麼表現。

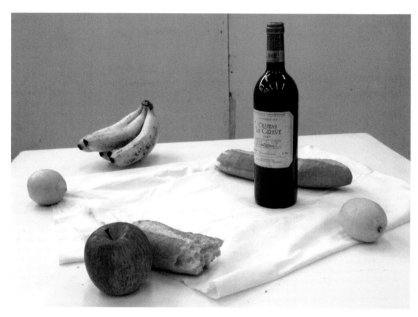

● 物件的選擇方式
請選擇尺寸、質感與固有色
各異的物件。

● 物件的配置方式
橫向配置物件,大範圍運用
空間,布料也大幅攤開。這
裡的主體是葡萄酒瓶。

● 光線照射方式
這裡刻意布置成逆光,讓光
線從後方照射。

開始

1 用偏軟鉛筆繪製縱橫中心線
（十字線）,接著在各物件上
端與接地點畫出淡淡的概略邊
線。並決定出能夠突顯出主體
葡萄酒瓶的構圖。

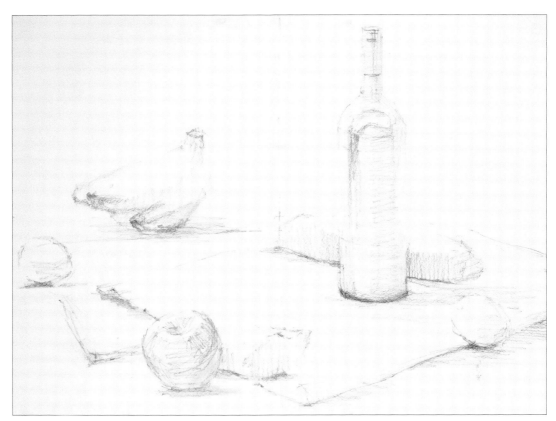

2 繪製各物件的概略邊線。畫好輪廓的概略邊線後，就開始繪製各物件的陰影，讓立體感慢慢浮現出來。概略邊線的順序可以依順手程度決定，這裡是按照前方蘋果、蘋果旁法式麵包、香蕉、酒瓶後法式麵包、兩顆檸檬與布料的順序進行。

與平台的接地面在繪製概略邊線的階段，就橫握偏軟鉛筆施加陰影。

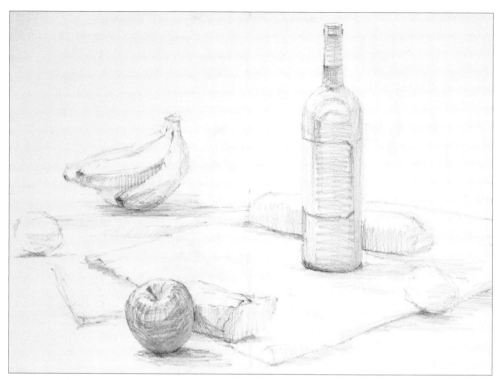

3 繪製葡萄酒瓶的標籤、蘋果蒂頭、香蕉前端等重點的概略邊線。繪製概略邊線的同時若發現形狀不對的部分就加以修正，並時不時站遠一點確認是否有歪掉的部位。

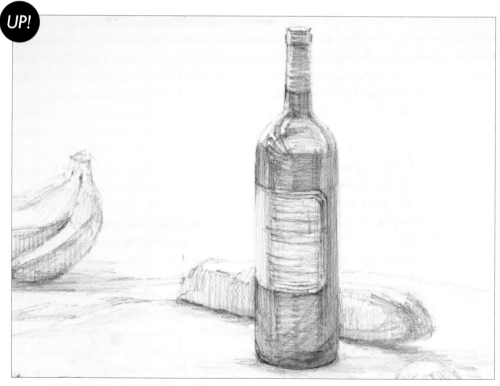

4 繪製瓶身陰影。這裡要拉大明暗差距，差距過小的話固有色就缺乏變化，也不容易產生立體感。

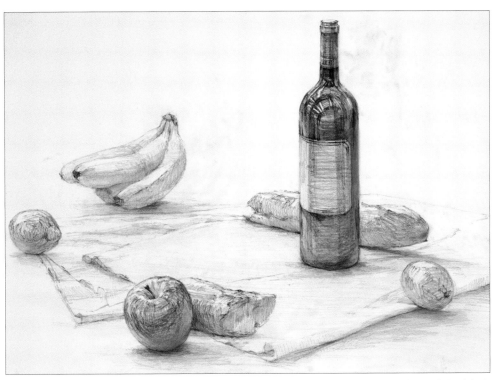

5 畫完葡萄酒瓶的細節後，便著手描繪前方蘋果的細節。進一步繪製各物件時，要在主體與客體間來回執行。以本作來說，就是主體（葡萄酒瓶）→蘋果→葡萄酒瓶→香蕉→葡萄酒瓶。布料皺褶較精細，所以用偏弱的筆觸慢慢調整。前方對折處也要仔細觀察後再繪製。

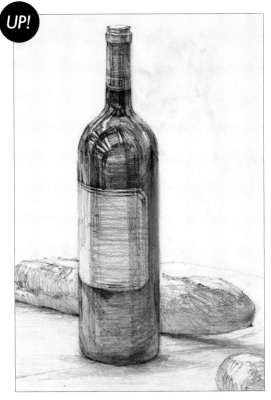

UP!

確實畫好主體葡萄酒瓶的固有色與明暗後，用紗布摩擦酒瓶暗部的曲線深入處，以柔化輪廓線。接著捏尖軟橡皮擦，細細打造出亮面。

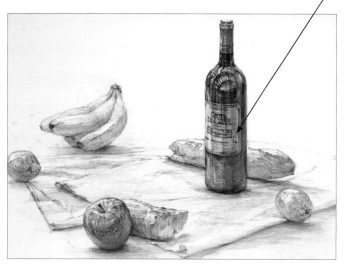

關鍵

書寫標籤文字前,最好先繪製輔助線,先決定好文字位置之後再開始。相較執著於每一個文字,想辦法統一字元間距與行距,並顧好與留白之間的均衡,會讓標籤看起來更逼真。

6 寫下瓶身標籤的文字。順著瓶身弧線書寫,能進一步表現出立體感。

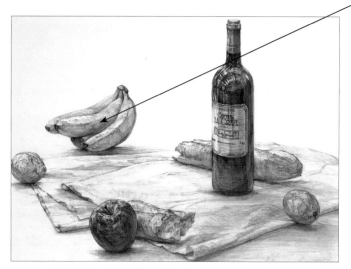

關鍵

香蕉上面有黑斑的話,就要考量到從上方照射的光線,適度調整黑斑的色彩深淺。

7 葡萄酒瓶與蘋果等的固有色較暗,要是畫成全黑會失去立體感,所以請精細畫出上方光線、平台反光等細節。檸檬的各面之間沒有明顯界線,不過仍應仔細找出後確實畫出。法式麵包的微焦處與形狀變化界線等較深的部位,需直握鉛筆描繪。

蘋果上留有略明顯的輪廓線，所以用軟橡皮擦稍微清除，並打造出曲線深入處的質感。其他部位也留有輪廓線的話，就用同樣的方式處理。

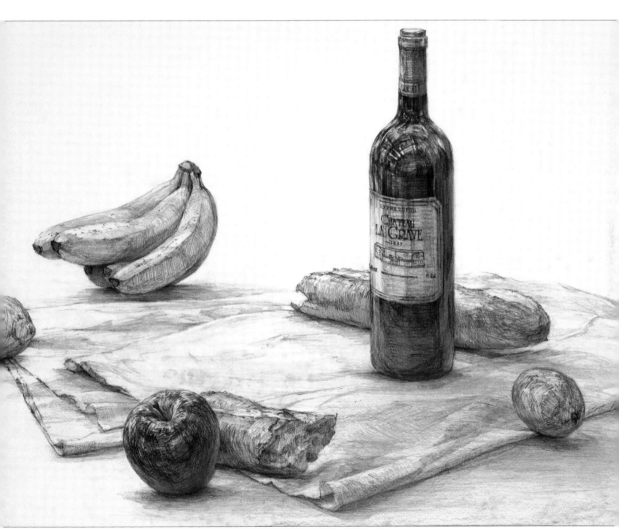

完成

逆光時基本上前方會偏暗，因此就算是白色標籤，也要在前側施加暗部。此外平台與布料上也會出現大量物件的影子，所以請仔細觀察往前方延伸而來的影子後再繪製。

● 製作時間：6小時　使用鉛筆：4H～4B　繪製：平野由美子（東京藝術大學美術學院日本畫組）

描繪大量物件 | 面光縱構圖

使用與p.122相同的物件,但是改運用面光的縱向構圖。這時不要將實體尺寸照搬到畫面上,要藉由適度的調整以打造出自然的畫面。

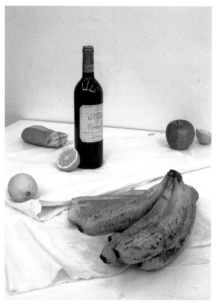

● 物件的選擇方式

與 p.122 相同,不過這裡切開一顆檸檬,藉由斷面帶來形狀上的變化。

● 物件的配置方式

充分運用上下空間。為了在狹窄空間中打造流動感,此處將布料縱向配置,主體則是葡萄酒瓶與香蕉。

● 光線照射方式

這裡的光線會由前方往遠處照射,所以光線要設在自己這一側,並朝著物件照射。

開始

1 用偏軟鉛筆描繪出縱橫的中心線(十字線),再畫出各物件上端以及與平台接地部分的概略邊線。

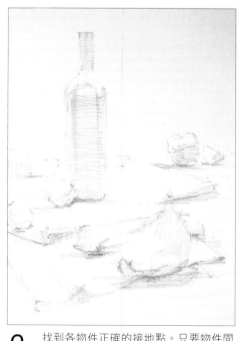

2 找到各物件正確的接地點。只要物件間的距離正確,看起來就會像擺在同一個平面。

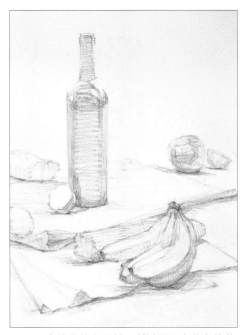

3 光線從前方照射，所以影子會落在物件後方，請參照 p.44 ～ 45 繪製面光時的陰影。此外也要畫出個別香蕉重疊時的影子。

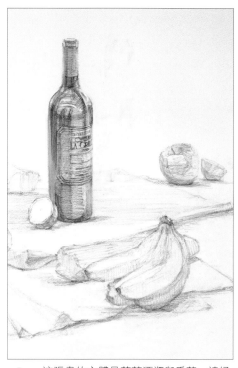

4 這張畫的主體是葡萄酒瓶與香蕉，請好好呈現。描繪好亮面與瓶身倒影，標籤的部分畫上中心線或輔助線後，再填上文字。

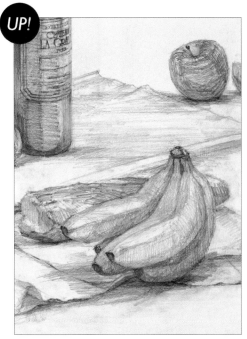

5 香蕉影子會落在後方法式麵包上，因此除了香蕉接地點以外，也要在麵包上繪製陰影。如此一來，便能襯托受光香蕉的明亮度。

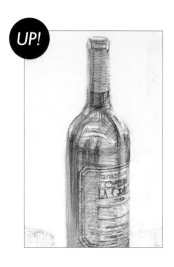

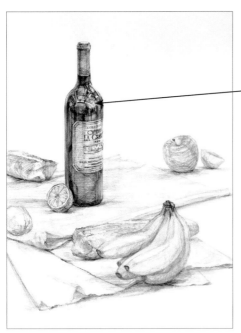

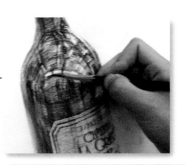

關鍵
酒瓶往前突出的部分，會映照出日光燈的
線條與周邊景色，這部分也要仔細描寫。

6 進一步畫出整體細節。強化葡萄酒瓶往
前方突出處的圓弧層次感，看起來會更
加立體。

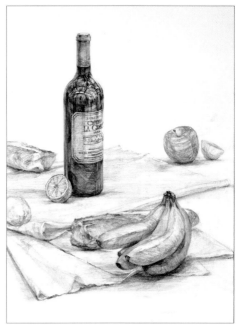

7 香蕉溼潤沉重，所以用B左右的鉛筆繪
製固有色。這裡要清晰畫出陰影，以表
現出香蕉的重量。布料折疊部分也要畫
出陰影。檸檬則要特別留意各面差異，
努力找出形狀變化的界線後加以描繪。

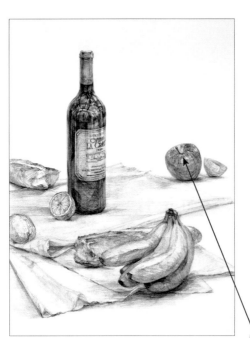

8 蘋果本身固有色較重，所以儘管位在遠
處，仍不能畫得太淡。繪製時要同時比
較酒瓶，避免蘋果顏色比酒瓶更深。

關鍵
蘋果朝前方突出的部位會有反光，所以請用
軟橡皮擦輕拍以去除顏色。

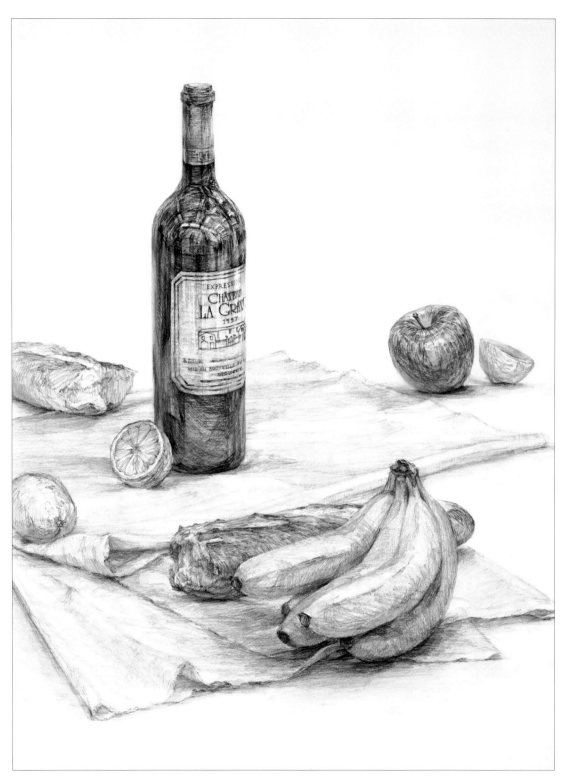

完成

香蕉邊角處都施有亮面效果,並正確描繪出各物件朝遠方延伸的影子。平台前方比逆光時更明亮,請各位與p.127的作品互相比較,就能夠清楚看出差異。

● 繪製時間:6小時　使用鉛筆:4H～4B　繪製:平野由美子(東京藝術大學美術學院日本畫組)

物件數量較多時，必須將物件分配成數個區塊，並打造出主要區塊。在下方墊設布料會讓空間顯得寬敞。若無法將所有物件全放進畫面，局部物件突出畫面也無妨。

●有高有低的構圖

將條紋布料前後向鋪設，再於上方擺設做為主體的不鏽鋼水壺與鳳梨。將水壺擺在磚塊上，以打造出高低變化。

藉紅茶罐打造空間深度
與前方蘋果、鳳梨拉開一段距離，以打造出空間深度。

切掉盤子一端
咖啡杯的盤子右端超出畫面。相較於將物件擺得密密麻麻以強行塞進整個畫面，稍微超出畫面有助於打造空間寬敞感。但是超出過多時，就會看不出杯子的形狀，所以應特別留意。

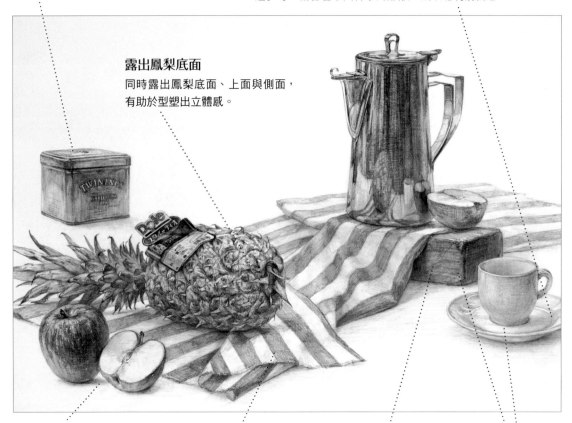

露出鳳梨底面
同時露出鳳梨底面、上面與側面，有助於型塑出立體感。

藉蘋果斷面打造層次感
蘋果旁配置切開的蘋果，加大顏色與質感的差異，打造出畫面的層次感。

露出磚塊的三面
磚塊露出上面與兩個側面，清晰展現出立體感。

賦予線條變化
條紋布料一端折疊，為容易單調的線條增添變化。

磚塊與咖啡杯的顏色對比
在暗色的磚塊側面前方，擺設白色咖啡杯，表現出強烈的對比。

● 橫構圖

將物件橫向散布，適合廣泛運用平台的畫面。

配置縱高物件時需注意底邊

葡萄酒瓶很高，所以在酒瓶底邊與前方配置香蕉等較大的物件時，會讓上下留白減少，使畫面顯得窘迫。

橫向攤開的布料讓平台更顯寬敞

橫向攤開布料，有助於表現出平台的寬敞感與空間感。

● 縱構圖

採用縱構圖時會配置有一定高度的物件，並主要採前後配置，不會占太多左右空間。

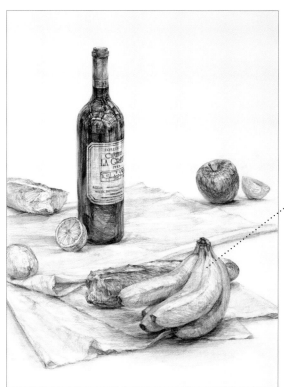

大幅運用上下空間

縱構圖的上下空間較有餘裕，因此就算在較高的葡萄酒瓶前方，擺設頗具分量感的香蕉與法式麵包，上下留白仍游刃有餘，整體配置相當順眼。

在高物件前方擺設極富存在感的物件

縱構圖中，在主體（葡萄酒瓶）前設置極富存在感的物件（香蕉），有助於強調前後感，讓畫面看起來更加美觀。

想正式學習素描、美術的人，以及想考上美術大學的人……

想要提升素描實力，除了不斷累積經驗外，也必須找志同道合的人互相觀摩作品、腦力激盪，並從客觀角度互相給予建議。有些人是基於興趣學習，有些人則是為了考上藝術大學或美術大學，所以請依目標選擇適當的學習場所吧。

- **補習班**……會針對藝術大學或美術大學入學測驗，從基本開始指導素描的關鍵。除了專為考生開設的班級外，有些補習班也開設了一般人班、社會人士班等，很適合想磨練紮實功力的人。
- **文化學校**……有時僅有一堂課程而已，適合基於興趣想嘗試的人或社會人士。
- **繪畫教室**……適合想要以輕鬆步調，在不失樂趣的前提下學習素描的人，以及想要有同伴一起學習的人。有如此需求的人，不妨找找自宅附近是否有居家型繪畫教室。
- **線上課程**……適合一邊工作一邊學習的人，請透過書店與網路等收集資料，再依自己生活型態選擇適合的類型吧。

＊本書是在SUIDOBATA美術學院協助下製成。SUIDOBATA美術學院講除了提供考大學的指導外，也開設了適合一般民眾的講座與線上課程，無論何種年齡層都能夠輕鬆學習。

學校法人 高澤學園
SUIDOBATA 美術學院

〒171-0021 東京都豐島區西池袋4-2-15
TEL 03-3971-1641
http://www.suidobata.ac.jp

Part 4

人物畫法

人物畫多了許多靜物畫不會遇到的形狀，
必須顧及臉部細節至全身均衡度等。
接下來將要介紹上半身、全身的繪製關鍵。

● 描繪上半身
● 描繪全身
● 描繪頭部與四肢

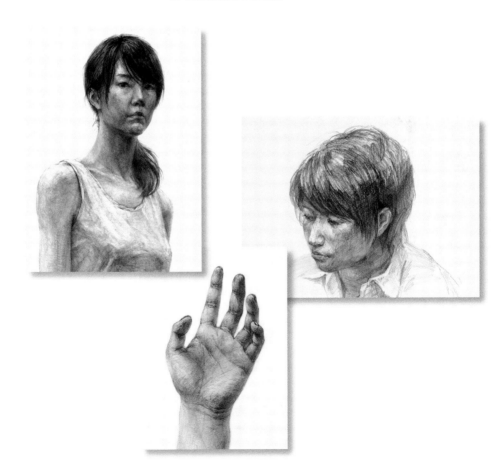

描繪上半身

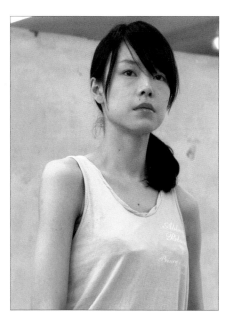

先掌握全身與頭部均衡後再繪製

● 先畫出外型特徵

仔細觀察模特兒後，將頭部、頸部、肩膀與胸部等的形狀特徵畫出來。舉例來說，要是肩膀被邊線切掉，就很難看出模特兒的體型了。

● 觀察臉部時要考量骨骼狀態

這次是從仰視的位置畫模特兒，因此要仔細觀察這個視角的臉部方位、骨頭造成的眼窩、鼻子的高低形狀等。

● 光線照射方式

這裡使用的是從左上方照射的光線。

開始 ···

用偏軟鉛筆搭配輕柔筆壓繪製概略邊線。

1 一邊思考構圖一邊繪製概略邊線。依序決定頭頂、身體與肩膀要配置在畫面中的何處。

2 頭部接近球體、頸部接近圓柱體、身體接近箱型（長方體），秉持這個概念繪製便會簡單許多。接著在暗部畫出質感（陰影），以表現出立體感。

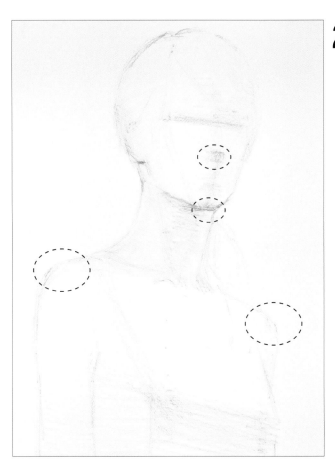

關鍵
只用輪廓線畫出整體形狀的話，有時畫歪也很難發現。所以要連下巴、鼻子下方、肩膀等關鍵位置的概略邊線都畫出來。

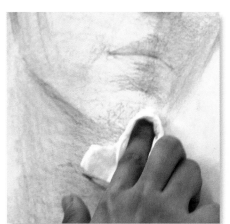

用面紙摩擦臉頰與下巴的曲線深入處，就能夠打造出立體感。

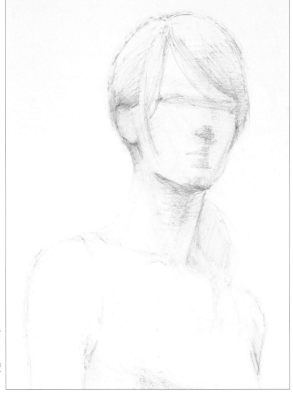

3 畫出頭髮的固有色後，便開始具體描繪各部位的形狀。但這時不要立即畫眼、口、鼻，應先正確畫出五官底下的身體結構。

4 繼續進行整體繪製。頭部參考圓柱體的畫法，畫出曲線深入處的暗部。支撐頭部的頸部，會出現頭部造成的影子，這部分同樣要畫出來。

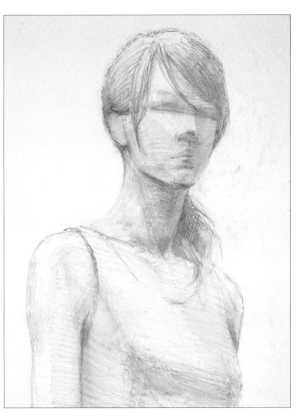

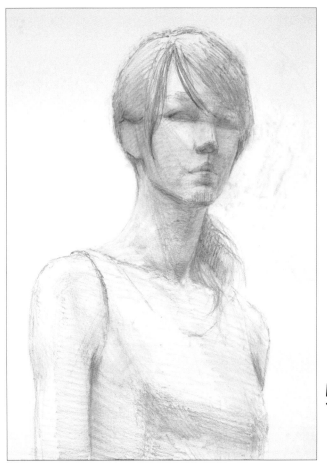

關鍵
繪製眼、口、鼻時，要注意避免僅特定部位畫得特別精緻，否則看起來會很突兀。

5 觀察模特兒，仔細描繪眼、口、鼻等細節。單以眼睛來說，就要注意眼窩、骨骼、眼球隆起的感覺。這裡不要以單一直線畫出，而是以陰影慢慢疊加出隆起與凹陷處的立體感。

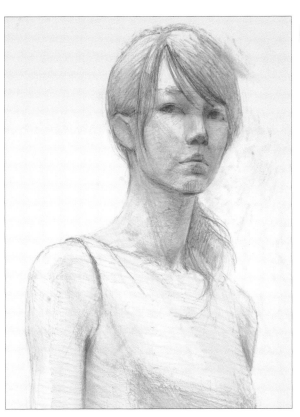

6 進一步繪製眼、口、鼻、肌膚與頭髮的細節。在描繪眼、口、鼻的同時，也要慢慢疊加出附近的陰影，包括髮流、鼻子與鼻翼的隆起形狀、鼻下陰影、嘴唇厚度、立體感、緊閉的嘴型、嘴巴附近的肌肉起伏、臉頰等。

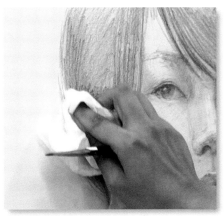

用面紙摩擦頭部的曲線深入處。

UP!

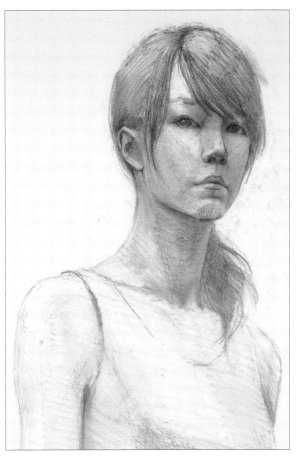

7 用軟橡皮擦畫出黑眼球中的反光，能夠表現出眼睛的水潤感。皮膚則用 B 類鉛筆輕柔畫出質感，而鼻子、眼睛一帶與嘴角等關鍵的部位，則用偏硬鉛筆（約 HB）畫出明顯的形狀。嘴唇不應只描繪輪廓，朝上的唇面較明亮、朝下面較暗等，明暗也要確實表現出來。

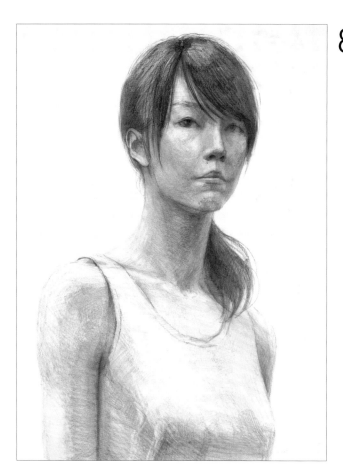

8 進一步描繪髮絲。繪製髮絲時除了要畫出線條外，也要藉由大範圍著色打造出明暗。耳朵上方的髮絲則要格外仔細觀察後再繪製。鬢角、後頸毛等胎毛需使用較弱的線條與質感，並要仔細觀察根部狀態與流向。

確實畫好髮絲後，用軟橡皮擦繪製反光。稍微朝不同方向生長的瀏海與鬢角，則要一根根畫出。

直握鉛筆繪製眼睛部分。除了加強瞳孔色澤外，也要畫出淚腺質感等細節。

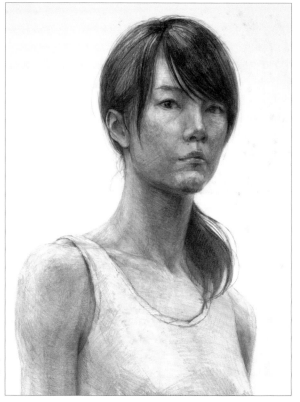

9 確認整體均衡度沒問題後，便開始補足整體狀態。衣服採用輕柔的筆觸描繪陰影，稍微保留紙張的纖維感。

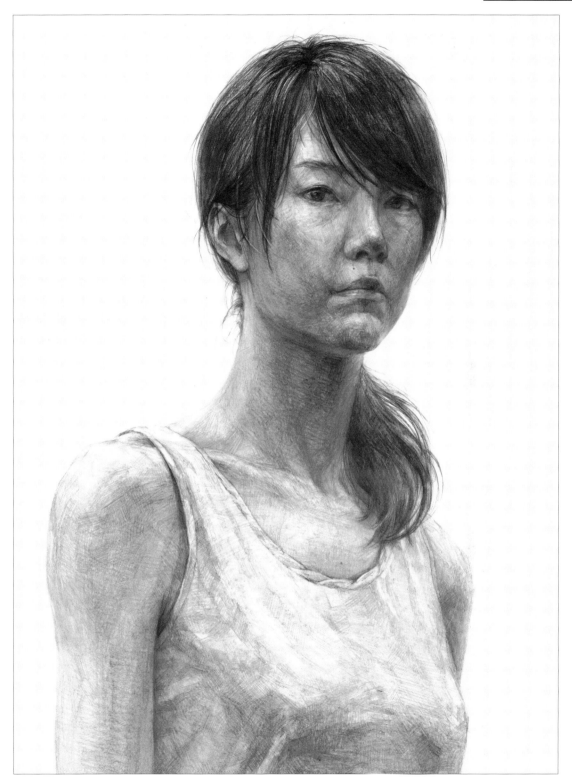

完成

衣服也細細描繪，質感上才能與皮膚、髮絲有明顯區分。衣服皺褶會順著身體曲線產生，所以沒有仔細觀察的話，可能會破壞身體的線條，因此繪製衣服時可別忽視藏在裡面的身體。此外髮梢也不能輕忽。繪製衣服的同時，也要同時確認整個畫面的均衡度，包括與其他部分的質感是否過於相似？是否有局部畫得過強？有沒有超出界線？

●繪製時間：10小時　使用鉛筆：4H～4B　繪製：藤木貴子（東京藝術大學美術學院日本畫組）

描繪全身

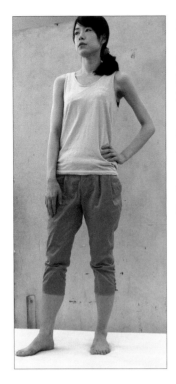

先掌握全身比例後再繪製

● 著眼於比例與重心

頭部、腰部、四肢的大小會影響整體比例，所以請先仔細觀察視角、重心等再繪製。

● 整體感比細節重要

仔細觀察時會忍不住將注意力放在細節，不過這裡最重要的是掌握整體。

● 光線照射方式

這裡使用的是從左上方照射的光線。

開始 ………………………………………………………

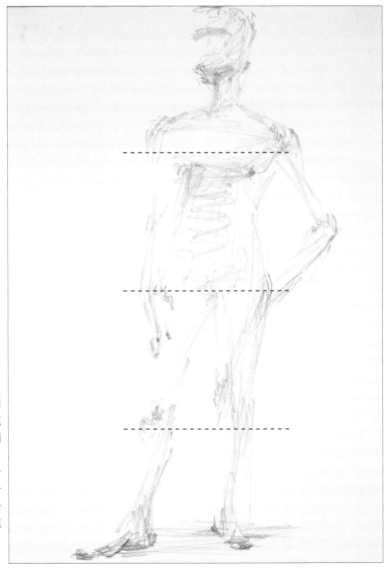

1 繪製全身時要先從腳尖開始，畫出踩在地面上的感覺。接著邊考慮整體構圖邊繪製全身的概略邊線。腰部約在身體二分之一處，接著再往上二分之一就是胸部，往下二分之一就是膝蓋，以如此概念進行就會好畫許多。

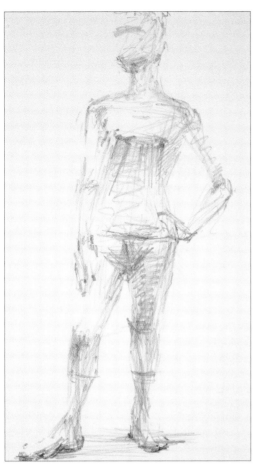

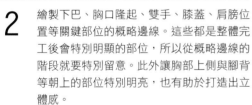

橫握鉛筆，繪製關鍵部位的形狀。

2 繪製下巴、胸口隆起、雙手、膝蓋、肩膀位置等關鍵部位的概略邊線。這些都是整體完工後會特別明顯的部位，所以從概略邊線的階段就要特別留意。此外讓胸部上側與腳背等朝上的部位特別明亮，也有助於打造出立體感。

3 繪製頭側、側腹、腿部側面等暗部，可以進一步勾勒出立體感。

4 繪製眼睛位置與髮絲等頭部的細緻邊線。

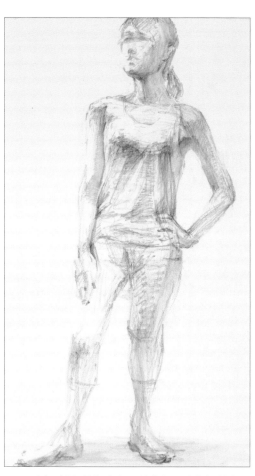

5 以關鍵部位為中心,將整幅全身像調整為一致的調性。此外也要畫出衣服的皺褶等。

> **關鍵**
> 正確描繪皺褶,有助於正確表現出衣服下的身體形狀。

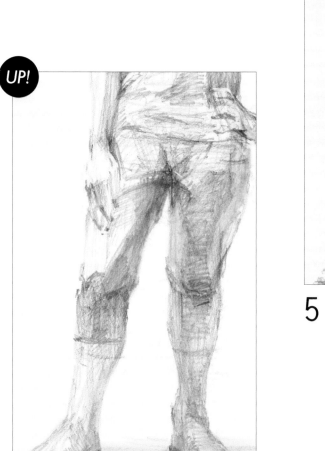

6 繼續繪製的同時,要留意腿部側面的暗部與接地面影子間的明暗差異。

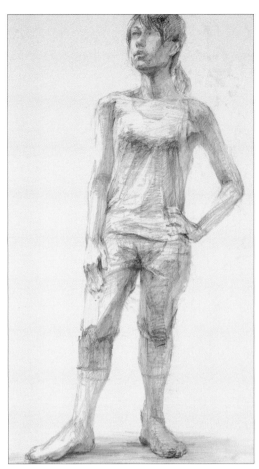

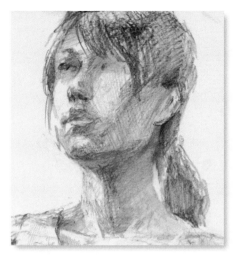

加強臉部稜線與頭部暗部，就能夠增加立體感。

7 進一步繪製臉部。這時不要分區塊進行，應一邊確認整體均衡度，一邊階段性地加強。

關鍵
畫好臉部、四肢、肩膀、胸口與膝蓋等關鍵部位後，整體完成度也會隨之大增。

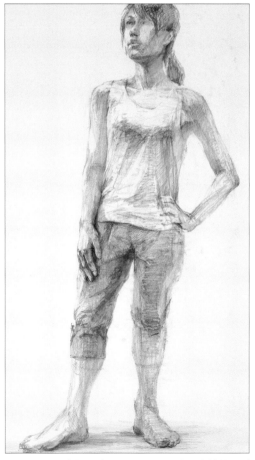

8 進一步描繪臉部、手指、腳趾、膝蓋等關鍵部位的細節。

留意身體形狀的立體感，就能夠自然而然畫好曲線深入處。如果沒畫出肌理往另一側的曲面感，而是僅畫出前側的話，看起來就會很平坦，應特別留意。

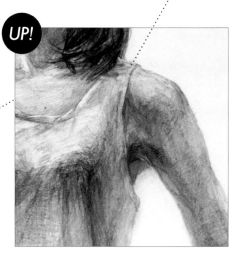

UP!

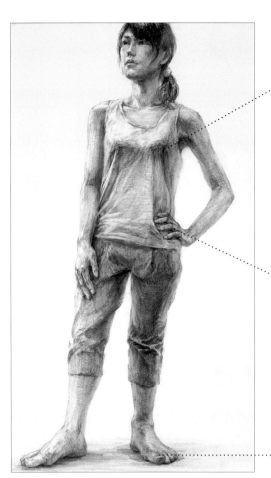

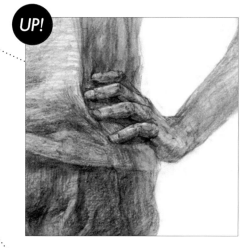

UP!

9 繼續修飾，發現有畫得過深的部位時，就用軟橡皮擦調節。接著再一邊確認整體均衡度，一邊繪製衣服皺褶、腋下凹陷處、手部插在腰部的狀況。繪製時也要細細觀察各部位的陰影狀態。

UP!

關鍵
腰部有屬於大型骨骼的骨盆，不過從外部很難看出形狀。這次擺出左手插腰的姿勢，有助於感受到骨盆的厚度等。

完成

進一步加深整體陰影，強化明暗層次感。畫好後請將作品擺在模特兒身旁，並站遠一點比較兩者，確認整體是否有不自然的地方，有的話就加以修正。

● 繪製時間：7小時　使用鉛筆：4H～4B　繪製：吉田由貴（東京藝術大學美術學院日本畫組）

不同角度造成的視覺差異（頭部）

描繪頭部時，頭部形狀與眼鼻等的呈現，會隨著臉部方向有大幅差異。這裡要介紹正面、側面、斜下與斜上視角的不同。此外男性、女性、成人與幼兒等也不同，所以必須先仔細觀察特徵。

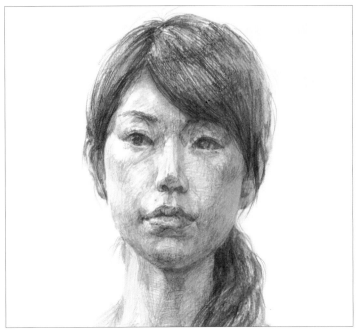

●正面視角的臉部

成人的眼睛高度幾乎在頭部中央。

先畫好中心線確認，基本上為左右對稱

成人的眼睛高度約在頭部中央

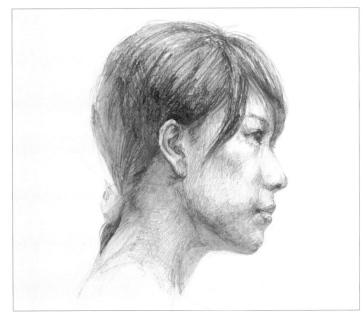

●正面視角的臉部

要留意下巴至頸部的線條與脊椎線條，也要畫出隆起的後腦勺。

側面可以看見頸部的脊椎與頭蓋骨後方相連

●斜下視角的臉部

鼻下與下巴面積較大,耳朵比眼睛低。

看不見頭頂

實際情況因人而異,
但是基本上耳朵會比
眼睛低

●斜上視角的臉部

俯視的話會看見大面積的頭頂。頭頂與
臉部的呈現方式,會隨著俯視角度而
異。所以請仔細確認比例再畫。

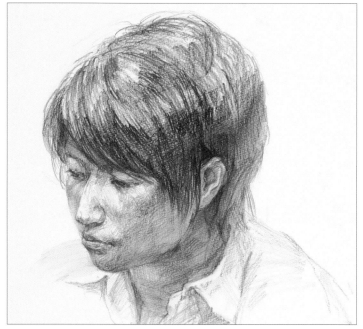

露出大面積的頭頂

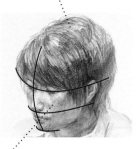

臉部露出面積較少

進行手部素描時,必須先理解骨骼上面有肌肉、肌肉上面有皮膚的層次關係。極富彈性的皮膚、堅硬有光澤的指甲,都是作畫時必須表現出差異的地方。此外皮膚會隨著關節運動產生皺紋,所以平常就應多觀察關節等在各種動作下產生的紋路。

手掌側

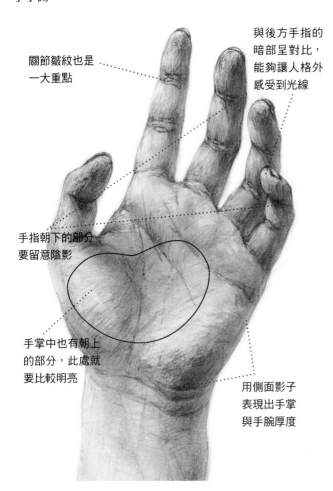

關節皺紋也是
一大重點

與後方手指的
暗部呈對比,
能夠讓人格外
感受到光線

手指朝下的部分
要留意陰影

手掌中也有朝上
的部分,此處就
要比較明亮

用側面影子
表現出手掌
與手腕厚度

握拳

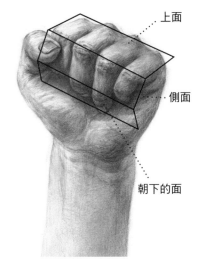

上面

側面

朝下的面

彎曲手指時可概分成三面,能夠藉由陰影逐漸表現出手的分量感。

手背

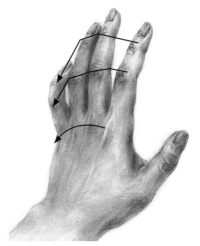

仔細觀察各手指關節位置的關係,並正確表現出來吧。此外這個角度會明顯露出指甲,所以請確實表現出指甲與皮膚的質感差異。

● 看不見的部分也很重要

從畫作呈現的效果,就能夠看出繪者是否理解手指彎曲等動作時的內側狀態。所以首先請仔細觀察手部每一個細節,例如:伸縮手指關節時會產生許多皺紋,這時就應詳實畫出皺紋的走向。

Lesson 3 腿部的描繪方式

平常觀察腿部的機會比手部還少，所以繪製前請仔細觀察、觸摸，確認平常很少看見的肌肉、肌腱在什麼樣的動作下會浮現。因此描繪腿部時的事前準備較多，但是仔細觀察就能夠畫出更逼真的腿部。

腳背

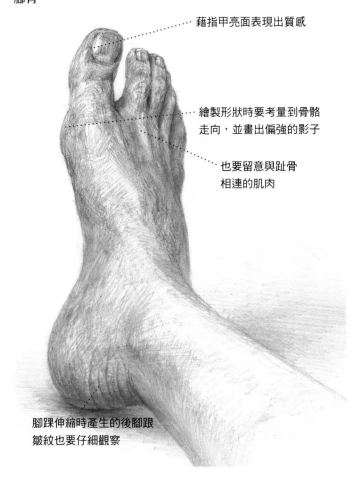

藉指甲亮面表現出質感

繪製形狀時要考量到骨骼
走向，並畫出偏強的影子

也要留意與趾骨
相連的肌肉

腳踝伸縮時產生的後腳跟
皺紋也要仔細觀察

站起時的腳（正面）

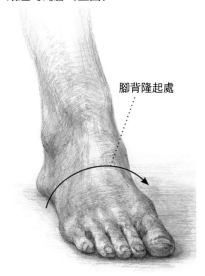

腳背隆起處

從正面望向腳部時，很難掌握腳趾的正確形狀，所以請格外仔細地觀察吧。畫出隆起腳背的影子、腳趾間暗部、接地面影子，便可表現出立體感。

抬起後腳跟（側面）

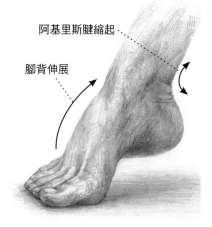

阿基里斯腱縮起

腳背伸展

抬起後腳跟時會露出大面積腳底，這時請仔細觀察腳背伸展與阿基里斯腱的縮起。

●描繪突出部分

腿部有腳踝、大拇趾根部等突出的部位，能夠輕易表現出質感，因此是描繪時的一大關鍵。不過仍必須事前仔細觀察，避免暗部失調。

描繪手部

素描時的一大關鍵，就是要留意看不見的內在骨骼動向。平常請仔細觀察自己的雙手，確認關節會在哪個位置如何彎曲。

1 畫好整體概略邊線後，就繪製手指的概略邊線，同時也要想像內在的骨骼狀態。

2 描繪手指輪廓時，可以想像圓柱狀的手指隨關節彎曲的模樣。

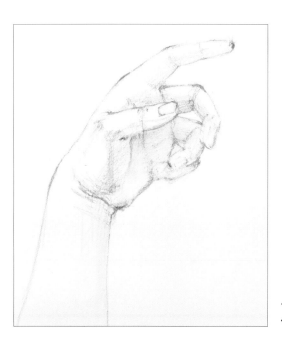

3 繪製指甲概略邊線以及手掌影子。這個階段就要確實留意手掌內外的明暗差異。

4 一步步強化影子，就能夠表現出飽滿的手指肌肉。慢慢整頓形狀時的筆觸，也要意識到肌肉隆起狀態與骨骼突出感。

關鍵

皺紋處的影子同樣有明暗差異，請仔細觀察兩者間有什麼不同。

5 用偏硬的鉛筆，強調明暗及皮膚的細紋與質感。

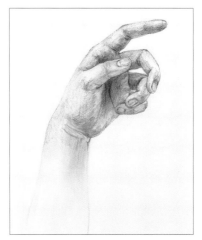

完成

一邊確認是否有畫好曲線深入處，一邊加以修飾。這時也別忽略指甲表面、指甲與皮膚界線等細節，請仔細觀察清楚再加以表現。

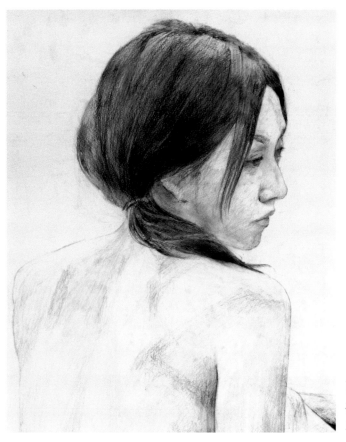

女性模特兒素描

確實掌握出女性略帶哀愁的表情,髮絲束感與流向、背部畫法也非常值得參考。

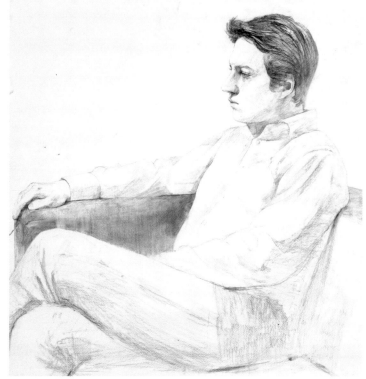

男性模特兒素描

這裡描繪的是外籍模特兒。從深邃的五官與高聳的鼻子等,可以看出確實畫出了模特兒的特徵與氣質。

繪製:河野建作(東京藝術大學美術學院日本畫組畢業)

Part 5

植物、動物畫法

花木的水潤感、生活中動物的可愛感等，都相當講究豐富的表現能力，
因此接下來便會為各位介紹這類物件的畫法。
此外也會提到速寫方法，能夠在描繪動態物件時派上用場。

● 植物畫法　花卉、葉片、樹木等
● 動物畫法
● 動物速寫

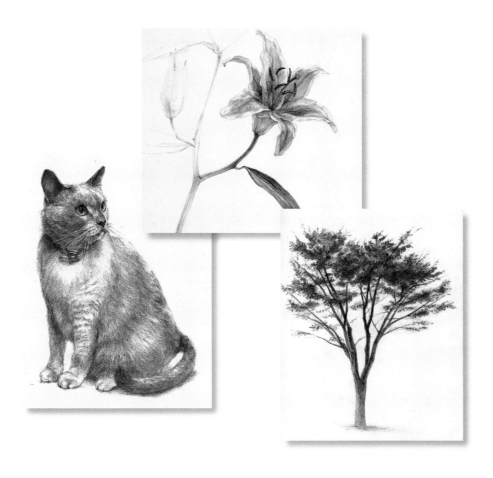

植物畫法 │ 花卉・一朵1

開始畫之前，請先仔細觀察植物特徵（花瓣片數、形狀與花朵的生長狀態等），具體了解後再繪製的素描會更加自然。而此處要描繪的，就是十分受歡迎的百合與薔薇。

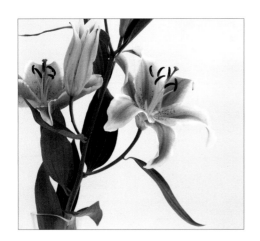

百合

這裡要聚焦於其中一朵花。花卉占大範圍時，也要搭配少許葉片以賦予色彩變化。百合中間是凹陷的喇叭狀，這裡的陰影是一大重點。此外本畫作的光源在右上方。

開始

1 用偏軟鉛筆繪製概略邊線，決定好主體（這裡是指右邊的花朵）位置與尺寸。

2 先均勻畫出整體概略邊線的同時，也慢慢畫出花卉與葉片的明暗。這裡請仔細觀察植物的結構，也要精準掌握花朵、花莖、花蕊的軸心，才能夠畫出正確的形狀。接著稍微站遠一點，確認形狀是否有奇怪的地方吧。

UP!

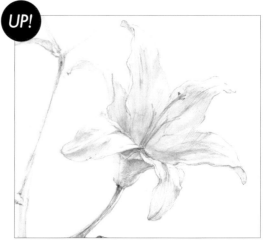

3 橫握鉛筆，用筆芯的側面慢慢繪製花朵暗部，以打造整體的質感。只要畫出花朵的暗部，喇叭狀就會變得明顯。

4 繪製本畫關鍵的雌蕊與雄蕊後，瞬間就非常像百合了。細節處請握直2B～HB的鉛筆並仔細描繪。此外花藥（黏在雄蕊尖端的花粉塊）也確實畫出，就會更加逼真。

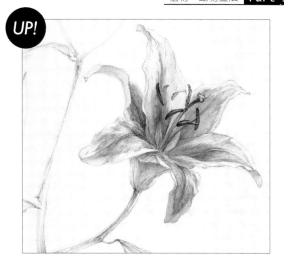

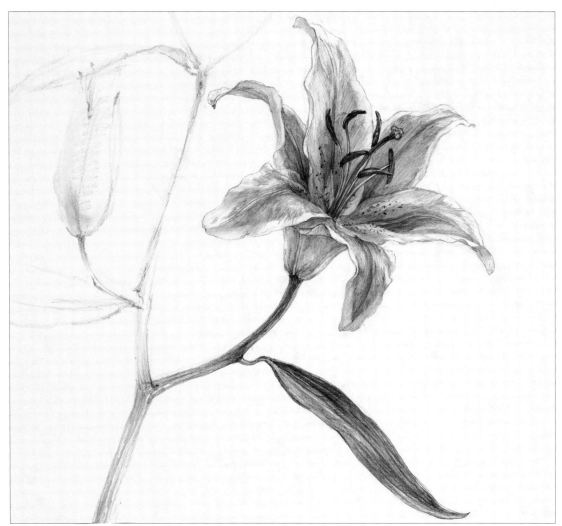

完成
在花瓣內側繪製斑點，一邊確認整體均衡度一邊調整質感。花瓣內部沒有質感起伏的話，就看不出喇叭形狀了。本畫的主體是百合的花朵，所以左後方的花、葉、莖都僅簡單繪製，不過想要全部都如實畫出也無妨。

● 繪製時間：3小時　使用鉛筆：4H～4B　繪製：吉田由貴（東京藝術大學美術學院日本畫組）

植物畫法 | 花卉・一朵 2

薔薇

薔薇的特徵是同時具備上面與側面，必須特別留意立體感。此外另一大關鍵，則是能否掌握薔薇特有的外廓。這次畫的是粉紅色的薔薇，光線則從右上方照射。

開始 ………………………………………………

1 首先畫出整體概略邊線。這裡要一邊仔細觀察花莖、花萼與花瓣間的關係，一邊慢慢畫出觀察到的結果。在概略邊線的階段，可以先大概繪製葉片形狀，掌握整體形狀後，再開始描繪層層堆疊感等細節。

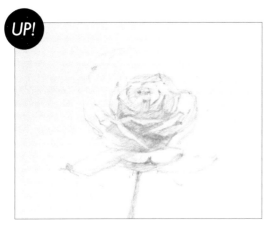

2 繪製花瓣陰影以增添立體感，這裡要特別確認光源的方向。

3 仔細觀察花瓣的疊合狀態，並進一步加強陰影。花瓣重疊造成的暗部，有助於襯托花瓣尖端的亮部。

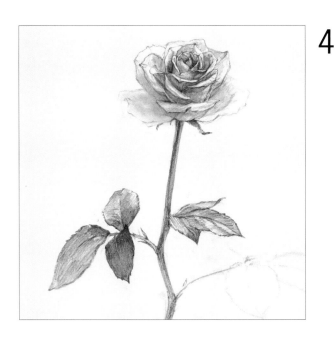

4 一邊檢視花瓣與葉片的固有色均衡度，一邊調整葉片的質感。葉片顏色較深，有助於突顯花瓣的明亮。仔細地畫好色彩最深處的細節，有助於拓展花瓣色彩的表現幅度，當然也會讓花瓣更加好畫。花莖在繪製陰影時，要運用繪製圓柱體的概念，才不會畫得太過平面。花瓣下側陰影要深一點，葉片根部也要確實表現出細節，就能夠讓身為軸線的莖更加顯眼。

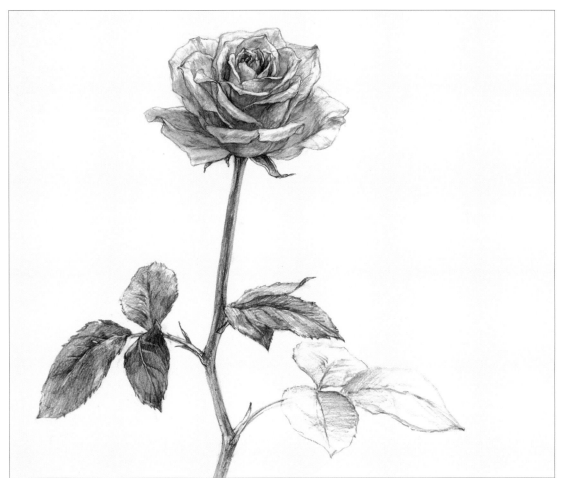

完成 仔細觀察薔薇花瓣的尖端（厚度與弧線）等之後，再握直鉛筆進一步修飾吧。此外葉脈的亮部，可以先畫出一定程度的質感後，再用軟橡皮擦打造細緻的留白。

● 製作時間：3小時　使用鉛筆：4H～4B　繪製：吉田由貴（東京藝術大學美術學院日本畫組）

植物畫法 ｜ 花卉・多朵

繪製花束時除了要畫好每一朵花外，也要打造整束花的空間感。這裡的空間，是指前後花朵的距離感。

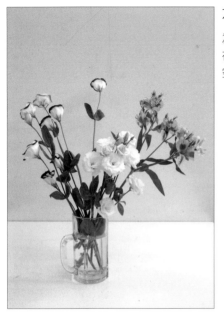

花瓶中的花束

為素描配置花束時，要讓每一朵花的高度（長度）各異，以避免花朵在畫面中排成一列。這裡也可以特別安排朝向後側的花朵，以勾勒出空間的距離感。本畫的主體是正中央的白色洋桔梗，光線從右上照射（由左開始分別是洋桔梗、白色洋桔梗、百合水仙）。

開始 ┈┈┈┈┈┈┈┈┈┈┈┈┈┈┈┈┈┈┈┈┈┈┈┈┈┈┈┈

用取景框決定要如何配置物件，這次是將花束擺在花瓶（啤酒杯）的裡面，因此確認重點是要不要畫出花瓶。

1 用取景框確認構圖，找出能夠讓莖上花朵全體入畫的畫法。

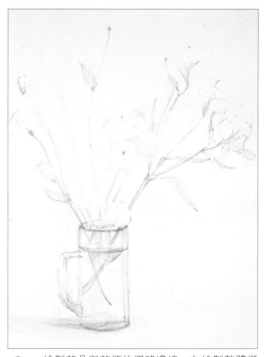

2 繪製花朵與花瓶的概略邊線。在繪製整體概略邊線時，也要修正沒畫好的地方。

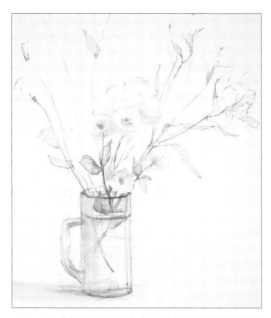

UP!

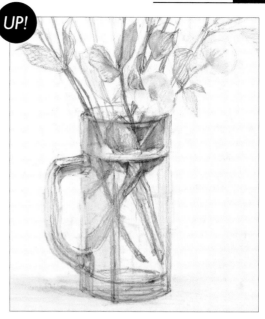

3 圓柱形花瓶的突出處,繪製暗部表現出側面的質感。接著開始繪製主體白色洋桔梗,隨著細節愈來愈完整,花朵就會逐漸產生立體感與真實感。

4 花莖在花瓶水面附近集結成束,這裡要仔細畫成束處,表現出水中葉片與花莖屈折的形狀、鈍感等,並要畫出水中與水上的差異。完成後也可以用面紙等摩擦水中部分。

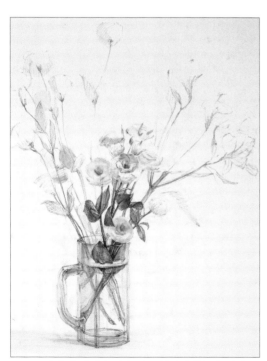

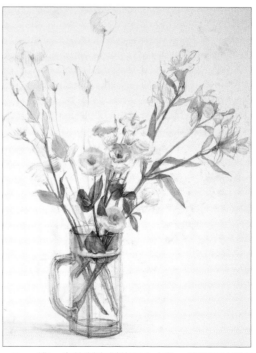

5 強化整體暗部的質感。葉片建議用偏強的筆觸,讓人感受到綠色。這裡請橫握 B 類鉛筆繪製,表現出光滑感。

6 進一步繪製右側的百合水仙。這時要比較 5 畫出的洋桔梗與百合水仙的葉片明暗差異並表現出來,此外深處的洋桔梗會比較明亮。

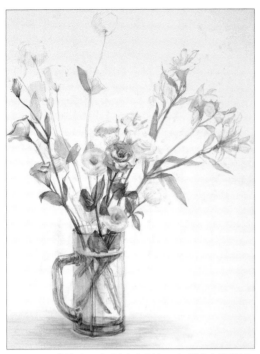

7 分成前方、左側（暗側）、右側（光源側）
的花束，仔細觀察光線照射方式、陰影呈現
方式後，慢慢強化整體質感。

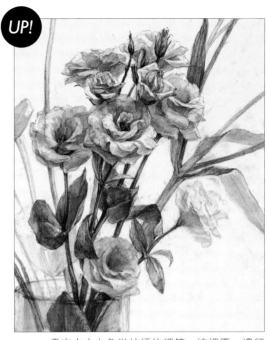

8 畫出中央白色洋桔梗的細節。這裡需一邊留
意花葉質感差異，一邊握直鉛筆進行。花朵
乍看之下一片雪白，不過其實花蕊與花瓣在
光線照射下仍有明暗差異。此外後方綠葉具
有襯托白花的效果，所以後方葉片請畫深一
點。

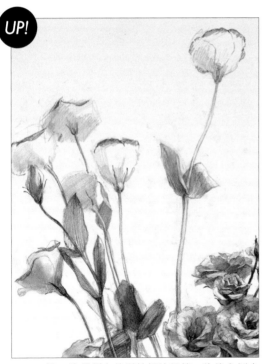

9 進一步繪製左後洋桔梗的細節。往後方倒去
的花朵，與前方花朵不一樣，會露出花瓣底
面，因此受光狀態也不同，要特別留意陰影
的差異。

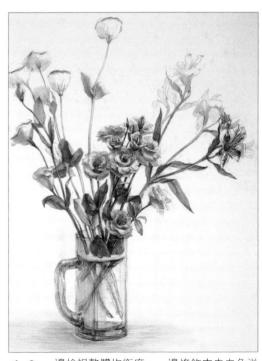

10 一邊檢視整體均衡度，一邊修飾中央白色洋
桔梗的細節、百合水仙的花瓣紋路等。

11 百合水仙位在後方，要是存在感畫得太重，看起來就會比白色洋桔梗更偏向前方。因此修飾時請勤加確認整體畫面，確認前後空間並無矛盾感。

完成

深色葉片與白色洋桔梗，共同交織出一眼能夠看出誰是主體的畫作。也確實表現出花瓶中的花束，分別朝上四散的視覺效果。

● 製作時間：6小時　使用鉛筆：4H～4B

　繪製：吉田由貴（東京藝術大學美術學院日本畫組）

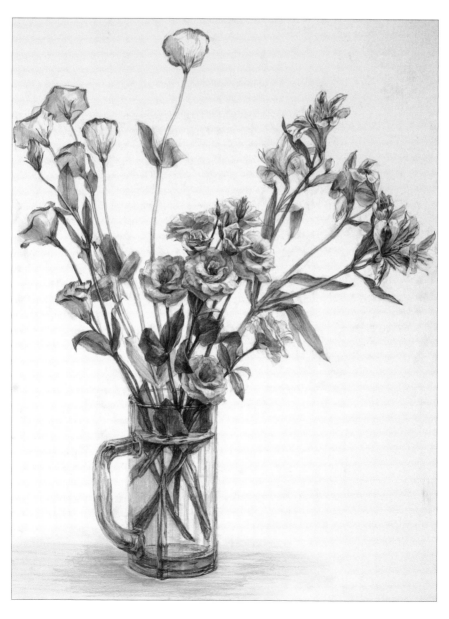

植物畫法 | 葉片

葉片的質感與呈現方式和種類一樣五花八門，就算是長在同一根莖上的葉片，仔細觀察也會發現各葉片不盡相同。這裡將舉出兩種葉質，分別介紹實際的繪製方式。

常春藤

葉片屬於霧面的質感，這邊要善加表現小巧葉片互相疊合的模樣。

單片葉子中不要出現太清晰的明暗對比，是打造霧面質感的訣竅。

開始

1 繪製葉片、莖與整個盆栽的概略邊線。由於有許多葉片相疊，因此暗部也要畫出大概的影子。

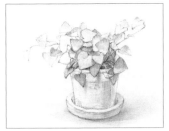

2 繪製固有色。但是固有色的狀態會對葉片造成相當大的影響，因此請一點一點慢慢施加。

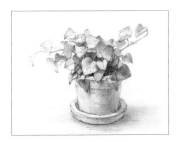

3 畫出深濃的影子之餘，在前方的葉片粗略勾勒出葉脈。霧面葉片的細節則留到最後。

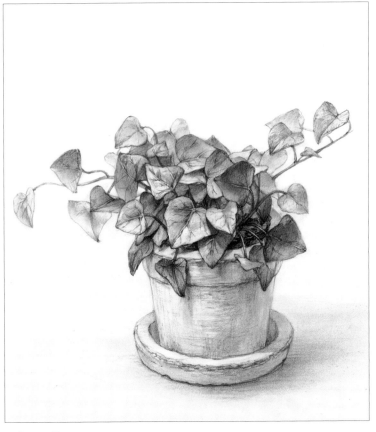

完成 最後用硬質鉛筆整頓細緻葉脈與葉緣，垂在前方的葉莖等具有光澤，所以畫出亮面處表現出來。

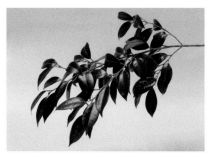

山茶花

頗具光澤與厚度,且色彩較深的葉片,葉緣則略帶鋸齒狀。

在保有固有色的同時,描繪出葉緣的反光以表現厚度。

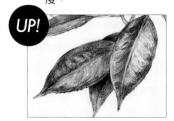

開始 ...

1 仔細觀察整體大小、葉片從樹枝伸出的狀態等,並畫出概略邊線。

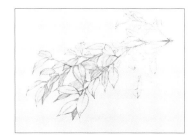

2 決定好主要描寫範圍後,明確區分明處與暗處。

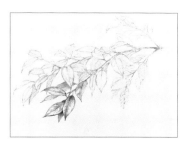

3 清晰表現出明暗差異,有助於勾勒出帶光澤的質感。

完成 強烈的對比度有助於營造葉片光澤感。善用對比效果,還能畫出葉片表面凹凸感、正面與背面的差異。由於山茶花的葉質偏硬,因此需維持清晰的輪廓線,並整頓出些微的鋸齒感。

植物畫法 ｜ 盆栽植物與樹木

其他常碰到的素描物件，還包括盆栽與單棵樹木。接下來，讓我們一起學習各種植物的素描畫法吧。

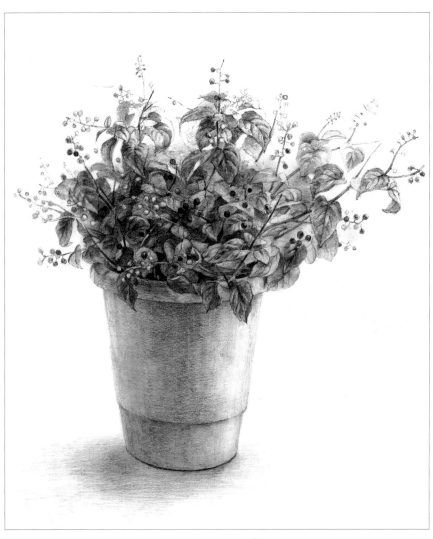

盆栽植物

遇到由大量小型葉片組成的植物，可以先視為一個塊狀物。接著就先決定光線方向吧，這裡選擇的是從右上往左下照射的光線，所以右側葉片明亮、左側則會形成陰影，繪製時應表現出大幅度的明暗變化。此外在暗側葉片中，穿插一些稍亮的葉片有助於打造層次感。最後再以強烈的筆觸繪製果實與葉脈等細節。

UP!

露出樹枝的樹木

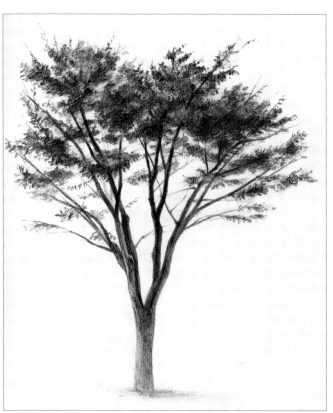

1　畫出樹枝的概略邊線。

2　橫握偏軟的鉛筆，塗抹形成塊狀的區域。

3　用軟橡皮擦表現出枝葉間隙。

4　稍微握直鉛筆繪製細葉。塊狀區域的葉片不要太分明，才會有茂密的感覺，因此這邊僅繪製塊狀輪廓處與枝枒尖端等的葉片。

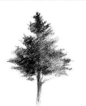

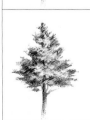

樹葉茂密的樹木

1　繪製樹幹部分的邊線，外廓部分也稍微畫出。

2　橫握偏軟鉛筆塗抹整體葉片，並為受光處與背光處施加明暗差異。

3　確實畫出質感與色調後，便用軟橡皮擦調亮部分葉片塊狀區域。這裡要使用捏尖的橡皮擦，分數次按壓在葉片上面加以調整。

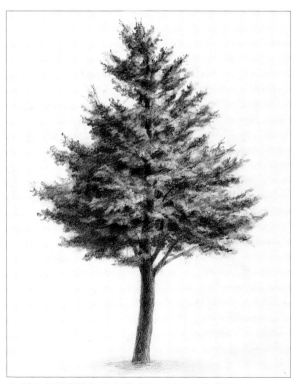

4　用短促筆觸疊加出細葉感後，就大功告成了。

參考作品 ..

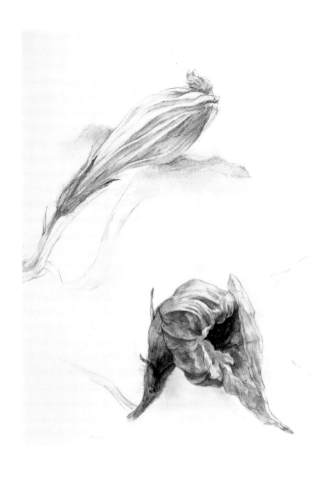

在素描本上大量練習吧

植物的花朵與葉片形狀等特徵,會隨著種類五
花八門,所以平常可以針對有興趣的部分大量
繪製。平常抱著素描本,輕鬆繪製身邊的花花
草草,就能夠加快進步的速度。

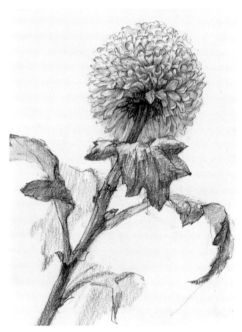

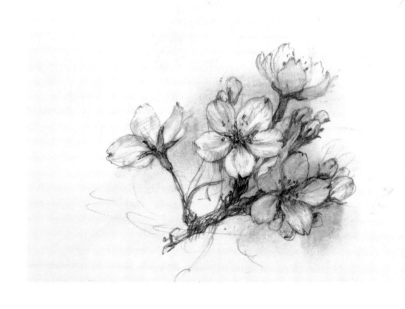

繪製：吉田由貴（東京藝術大學美術學院日本畫組）

動物畫法 | 貓

繪製動物素描時，請先仔細觀察後再試畫各種姿勢（參照p.174），並從中找到目標動物最常做的動作，或是畫起來最順手的姿勢，這邊便為各位介紹貓狗的畫法。

1 決定好姿勢後，仔細觀察頭部、身體與四肢等的尺寸關係。概略分成頭部區、身體區與前腳區會比較好處理，接著再一邊確認位置一邊繪製耳尖與耳根、項圈、前腳根部與接地點、尾巴根部與尖端、背部拱起線條等的概略邊線。

整體均衡度

以這幅畫來說，可以分成頭部、胸部與前腳這三個部分。將全身分成各區塊處理，是找到正確均衡度的訣竅。

2 掌握大概的形狀後，就藉由陰影表現出立體感。至於耳內、頭部至頸部、胸口隆起處、前腳根部、尾巴根部等暗部，則可橫握偏軟的鉛筆，慢慢畫出質感。

3 接著繪製被毛。先以偏弱的筆壓與短促的筆觸
繪製，再用軟橡皮擦調亮局部，詳實畫出被毛
的狀態。貓眼的特徵是黑眼球呈縱長，此外施
加亮面有助於強調瞳孔潤澤感。固有色較深的
部位，就橫握偏軟的鉛筆塗抹，試著表現出被
毛的質感。

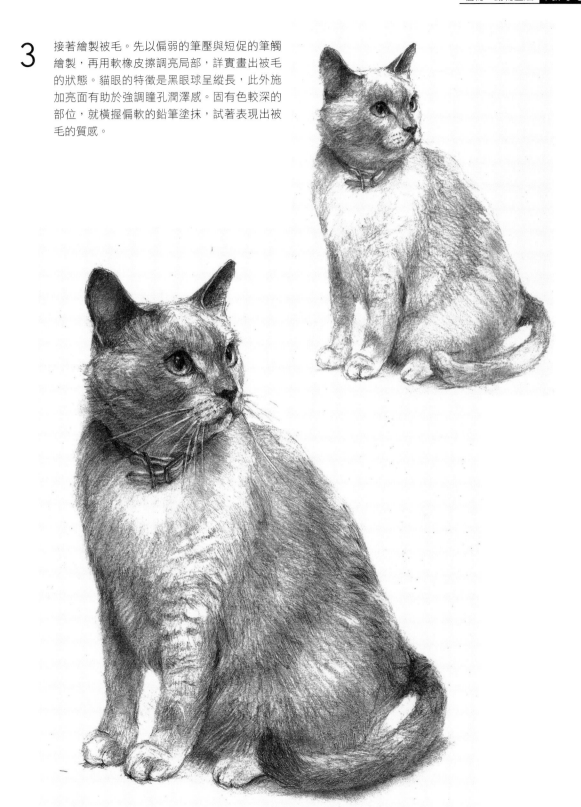

完成 畫好整體質感後，用軟橡皮擦畫出銳利明亮的鬍鬚。貓咪的另一個特徵就是渾圓的腳掌，這裡
同樣要仔細繪製。項圈是打造畫面中質感變化的物件，所以應確實畫出皮革厚度與金屬零件的
光澤感等。

● 繪製時間：3小時　使用鉛筆：4H～4B　製作：牟田芙佐子（東京藝術大學美術學院日本畫組）

動物畫法 | 狗

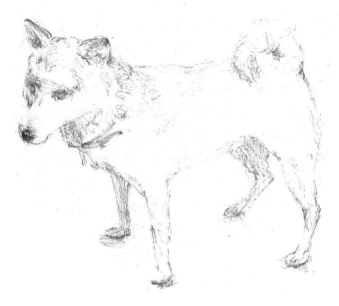

1 大概確認整體均衡度後，便開始繪製概略邊線。這裡要以偏軟鉛筆，繪製鼻尖、耳朵、尾巴與臀部、背部與腹部的外廓線條、腳掌與地面接地點等，以及輪廓、頸部根部與四肢根部等，對整體結構來說非常重要的部位。

整體均衡度
這幅畫的姿勢中，頭部與身體的橫向比例為1：2，頭部高度與腿部長度為1：1。

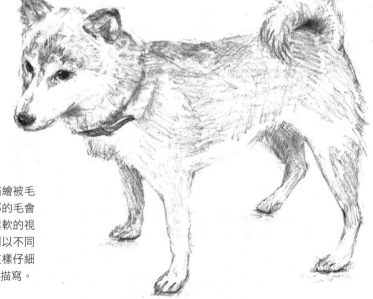

2 畫出整體形狀後，就進一步描繪被毛流向、臉部、腿部細節。背部的毛會順著骨骼流動，腹部毛則呈鬆軟的視覺效果。充滿短毛的臉部，則以不同的筆觸繪製各個區塊。請像這樣仔細尋找各部位的特徵後，再加以描寫。

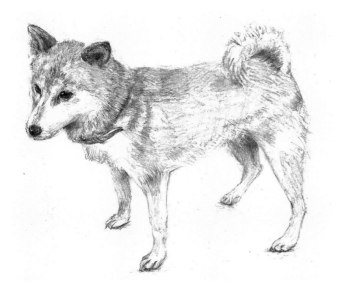

3 上色至能夠看出被毛線條的情況時，就一邊在心中意識狗狗的固有色（褐色等），一邊橫握偏軟鉛筆，仔細上色。這時要注意，別塗到看不見被毛線條。

關鍵

塗抹固有色的時候，要顧慮立體感以及曲線深入處。像背部一帶的毛有顏色，腹部的毛是白色時，也要想辦法畫出這些變化。

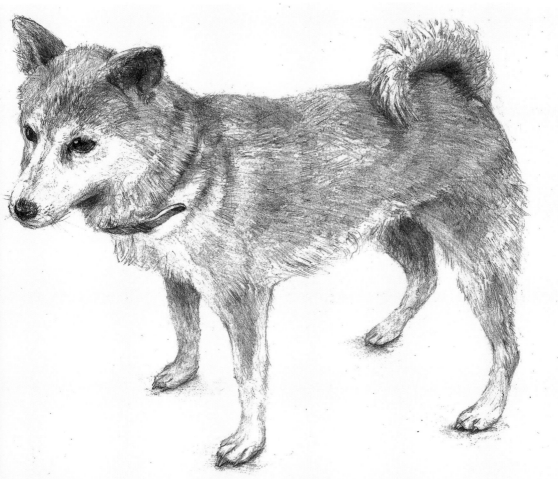

完成

肌肉隆起的部位、明亮的被毛等，都用捏尖的軟橡皮擦打亮。眼睛反光與鼻頭潤澤感，同樣用軟橡皮擦處理。另外握直鉛筆繪製爪子尖銳感，並用削尖的鉛筆處理鼻頭附近的鬍鬚。最後畫出尾巴的鬆軟白毛，以及尾巴與身體相接處的陰影，整體存在感就會更強大。

●繪製時間：3小時　使用鉛筆：4H～4B　製作：水津達大（東京藝術大學研究所美術研究系）

動物畫法 | 動物速寫

速寫指的是花5～15分鐘等相當短的時間，就迅速捕捉形體與動作的畫法。即使剛開始畫得不太好，但只要不拘泥於成果，持續累積經驗，漸漸地就能掌握動物的動態。這裡推薦的是4B左右的偏軟鉛筆，只要秉持著繪製外廓、關節部分與骨骼等概略邊線的心情去繪製即可。

拱起背部的姿勢。這個姿勢非常有貓咪的感覺，所以可以從這個姿勢開始練習。

前腳踩上平台伸直背脊的模樣，這時請仔細觀察背部的隆起狀態。

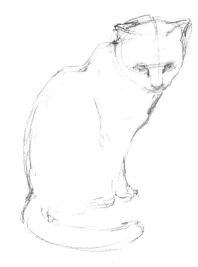

不太會畫臉部朝向的話，也可以先繪製中心線，掌握正確方向後再動筆。

伏低好像盯上獵物時的姿勢，這時請確實掌握視線方向。

站起瞬間時的姿勢，這時可以仔細觀察，將姿勢印在腦海後再畫出來。

初學者從睡姿開始畫會比較簡單,這是仔
細觀察頭部與身體比例等的好機會。

後方視角的睡姿,速寫時將整個身體視為一
個塊狀,會比專注於細節更易處理。

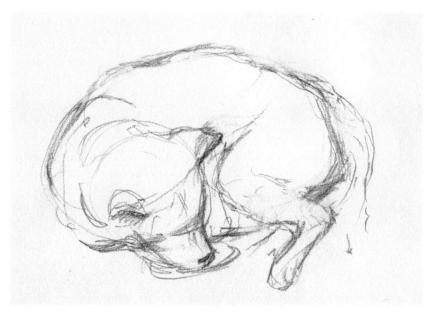

不要執著眼、鼻、口等細
節,快速畫出狗狗捲起的
圓形姿勢。

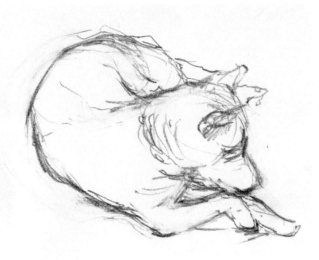

正在舔舐前腳的姿勢。掌握狗狗這種隨興做出的動作，迅速畫出整體形狀，只要持之以恆地練習，就能提升捕捉物件特徵的能力，有助於表現出寫實的素描作品。

也可以針對腿部等動物的特徵部位加以描寫。這裡就多花了點時間，仔細繪製前腳與後腳的細節。繪製四肢時，請多加觀察關節的彎曲方式等。

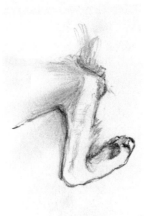

左前腳　　　　　　　左後腳

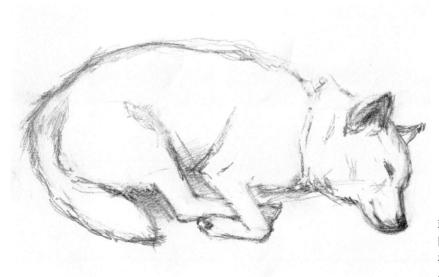

就算是同一個姿勢，不同角度畫出的形狀也不相同，所以請多加嘗試各個角度吧。

參考作品 ..

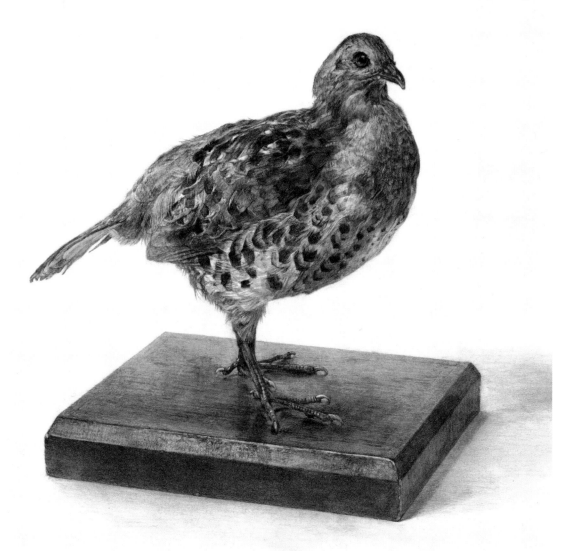

日本鵪鶉

這裡的物件是剝製標本。繪製時的著眼點除了
羽毛斑點外，還有全身骨骼狀態。耐著性子仔
細觀察，讓這幅畫確實呈現出鵪鶉的分量感與
自然空氣感，以及眼中光芒、鳥喙銳利度、柔
軟的羽毛與強而有力的雙足等鵪鶉的特徵。

繪製：河野建作（東京藝術大學美術學院日本畫組畢業）

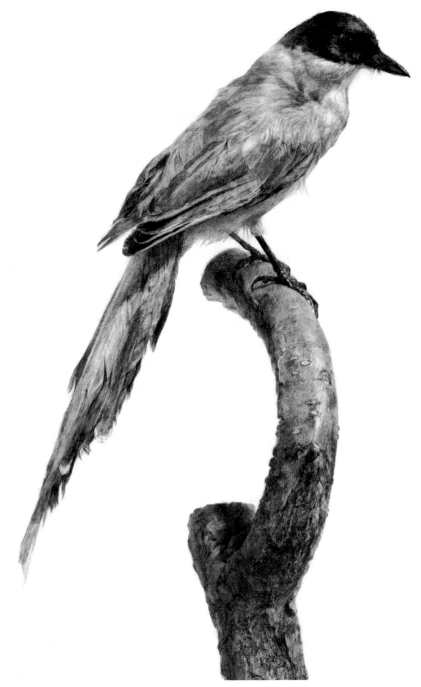

灰喜鵲素描

這裡的物件是剝製標本，確實畫出了羽毛顏色、樹枝顏色等固有色的差異。灰喜鵲的柔和表情也毫不含糊。繪製鳥類時，雙腳的表現非常重要，本作品就確實畫出了雙腳支撐身體，並牢牢抓住樹枝的模樣，連爪子都非常精緻。

繪製：河野建作（東京藝術大學美術學院日本畫組畢業）

Part 6

石膏素描

石膏素描是報考美術大學時很常見的題目，
也是能夠幫助一般人提升素描能力的優秀物件。
色彩、質感都很均一，相當適合用來學習掌握形狀與立體感。

● 頭部石膏像　青年戰神

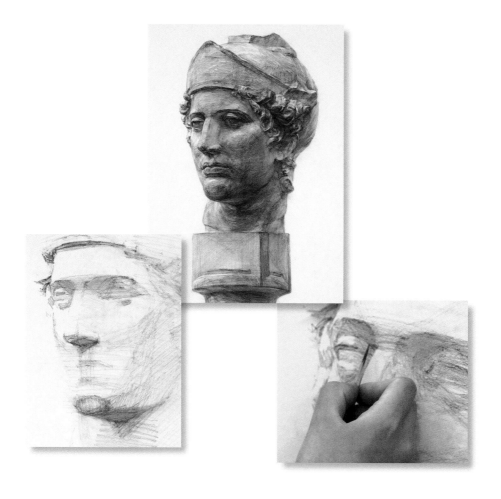

頭部石膏像 | 青年戰神

石膏像素描不用聘請模特兒，就能夠學習掌握人體形狀。此外石膏的固有色是白色，能夠單純以筆觸表現出明暗差異，很適合用來學習打造立體感。

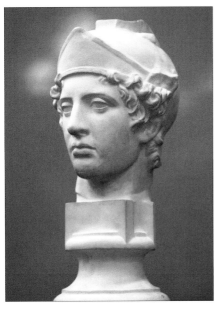

● 物件的選擇方式
素描用的石膏像有頭部像、半胸式、全身像等，初學者可以先從範圍較少的頭部像開始。

● 物件的配置方式
光影均衡度最佳的是斜向45度角，初學者可以將石膏像擺在較高的位置，以仰角繪製的話，就能夠輕易掌握與繪製朝下的面。

● 光線的照射方式
完全面光或逆光很難畫，所以安排從左斜上照射的斜光。

開始 ···

1 在畫面中央繪製十字線，頭頂部被畫面上端切掉太多的話，就會看不見立體的上面。因此初學者應先盡量將整個物件塞進畫面，從底座上部到頭頂都確實描寫出來。

2 畫出最頂端處、下巴、底座的概略邊線。縱向的位置決定好之後，便可以繪製左右端的概略邊線。從開始畫到作業前半段間，都以偏軟鉛筆輕輕描繪以利後續擦拭。

3 接著請確認整體形狀是否正確。這裡請用測量棒或取景框對準石膏，確認各部分的長度是否與石膏像相符，並依這裡測量到的結果進行4的工程。

用測量棒確認

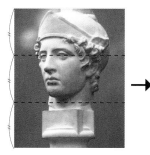

將測量棒對準石膏像測量，可以看出頭頂至眼窩、眼睛至下巴、下巴至底座這三處的高度相同。確認完請用測量棒抵在畫作上，確認比例與實物是否相符。

用取景框確認

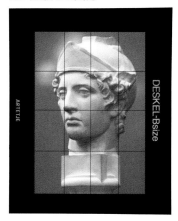

用取景框對準石膏像，確認構圖與重點（下巴、頭頂部等）的位置。另外用相同的比例切割畫作，確認各部位所占之比例與位置與實物相同。

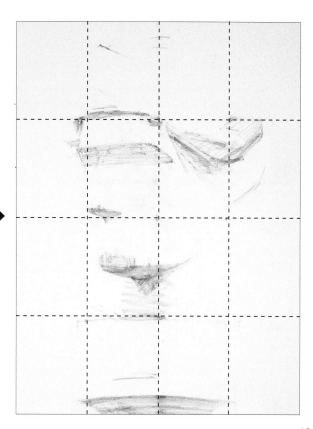

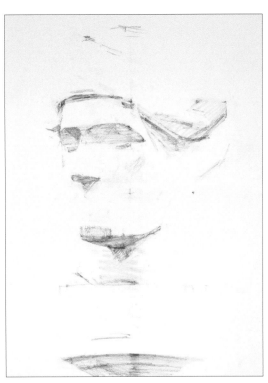

4 在確認眼睛與鼻梁位置的同時,也稍微描繪各處的暗部。相較於藉輪廓線規範形狀,這裡建議用陰影慢慢突顯出眼睛與鼻梁。

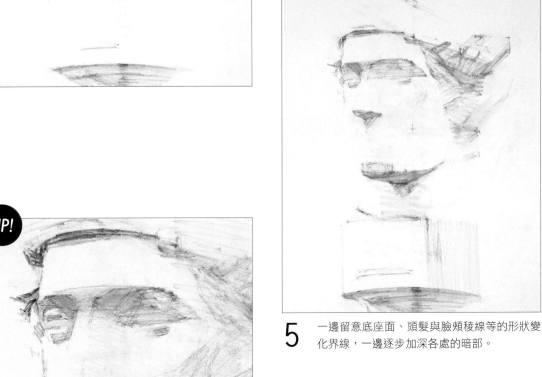

5 一邊留意底座面、頭髮與臉頰稜線等的形狀變化界線,一邊逐步加深各處的暗部。

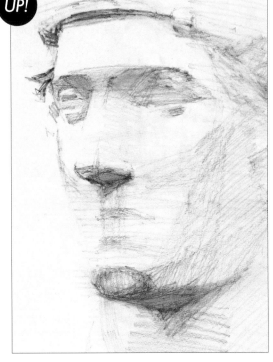

UP!

6 進一步修飾臉部質感。這裡要留意光線與形狀的變化界線,加強鼻子與臉頰的側面。最後橫握偏軟鉛筆,以筆芯側面塗抹臉部的側面。

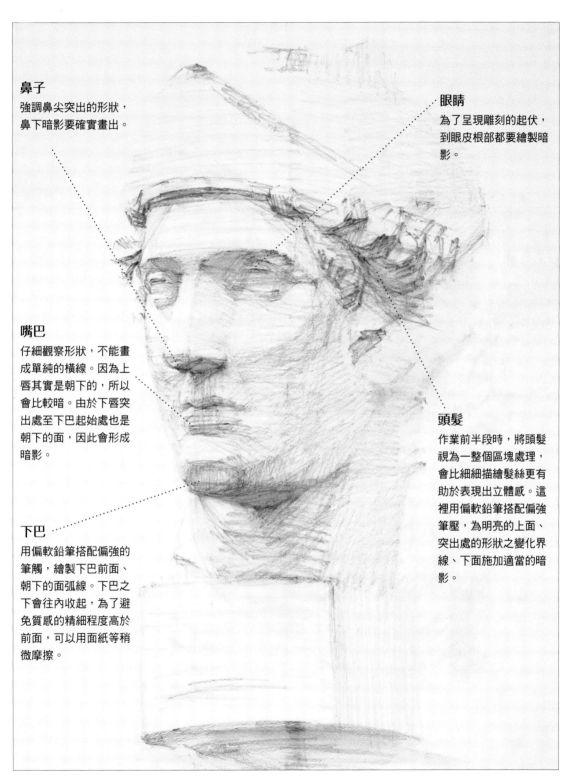

鼻子
強調鼻尖突出的形狀，
鼻下暗影要確實畫出。

眼睛
為了呈現雕刻的起伏，
到眼皮根部都要繪製暗
影。

嘴巴
仔細觀察形狀，不能畫
成單純的橫線。因為上
唇其實是朝下的，所以
會比較暗。由於下唇突
出處至下巴起始處也是
朝下的面，因此會形成
暗影。

頭髮
作業前半段時，將頭髮
視為一整個區塊處理，
會比細細描繪髮絲更有
助於表現出立體感。這
裡用偏軟鉛筆搭配偏強
筆壓，為明亮的上面、
突出處的形狀之變化界
線、下面施加適當的暗
影。

下巴
用偏軟鉛筆搭配偏強的
筆觸，繪製下巴前面、
朝下的面弧線。下巴之
下會往內收起，為了避
免質感的精細程度高於
前面，可以用面紙等稍
微摩擦。

7 橫握鉛筆依各面朝向塗抹。這種畫法能夠慢慢突顯出各處形狀，所以請將畫作擺在石膏像旁邊，重新檢視整體畫面，以確認是否有不自然的地方。雖然才畫到一半而已，但是接下來的每一個步驟，都會影響到成品，因此需特別留意。

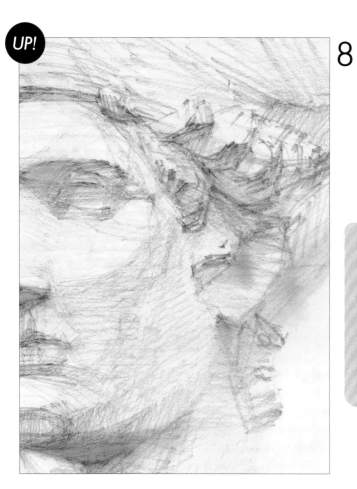

8 繪製臉頰部分的概略邊線。試著觸摸石膏像，就能夠感受到臉部前面與側面間的形狀變化界線。因此這裡要像沿著臉頰繪製般施加質感。

UP!

關鍵
還不熟悉質高像素描時，很容易僅著重於（眼、鼻、口）的描寫，但是一味地描繪五官的話，要是整體形狀有任何差錯就很難發現。比較適當的畫法是一次加強一點，像慢慢巡過整個畫面般進行，例如：帽子的暗部→眼皮暗部→鼻梁→鼻子至臉頰→臉頰至嘴巴→嘴巴一帶→下巴等。

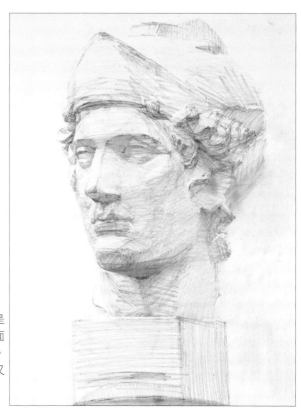

9 繪製底座前面的質感。石膏的固有色是白色，不過在光線照射下，上面、側面與朝下的面等之間仍會出現明暗變化。這裡就以突顯形狀的輕鬆心情，一步又一步地畫下去吧。

10 進一步描繪眼球的隆起、凹陷、厚度、頭髮細節等。這裡針對6～9橫握鉛筆概略畫出的筆觸上，施加細緻的陰影並確實畫出形狀變化界線。臉上的明面、形狀變化界線、暗面等反光細節，也要如實畫出以勾勒出立體感。

UP!

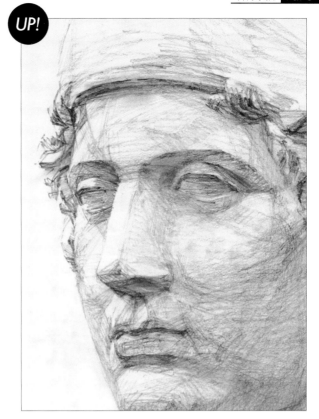

前半使用比較弱的筆壓，接下來就要短握鉛筆，以較重的筆壓修飾。

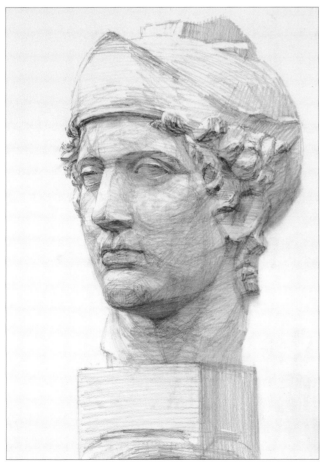

11 畫到一定程度時，就離畫作2～4m的距離重新檢視。站遠一點比較容易表現出明暗與細部的強弱關係，發現描寫過於強烈的部位時，可以滾動軟橡皮擦加以調節（參照p.18）。

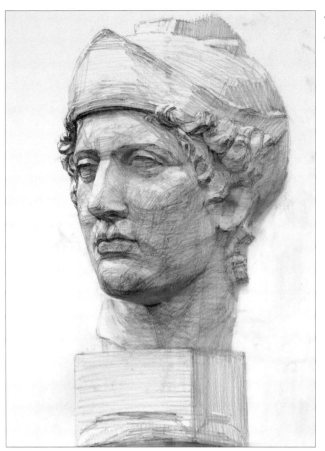

12 反覆修飾以加強質感，或是以軟橡皮擦調亮等，仔細處理每一個細節，以強化臉頰的立體感。但調節時過於摩擦突出處的話，可能會摧毀原本畫好的表情，因此這裡要秉持著耐心慢慢疊加各種筆觸。

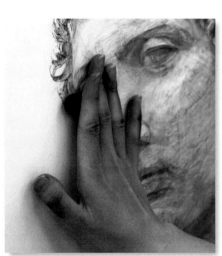

UP!

將軟橡皮擦揉成棒狀，滾動想要柔化的部位。

13 進一步修飾頭髮細節形狀。頭髮是本次素描中顏色最重的部位，所以用偏軟的鉛筆層層疊上筆壓調整。

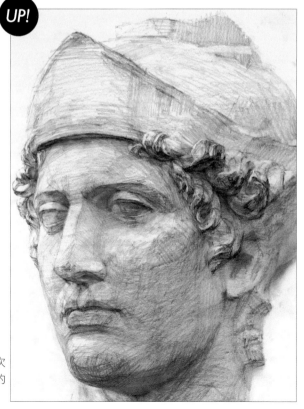

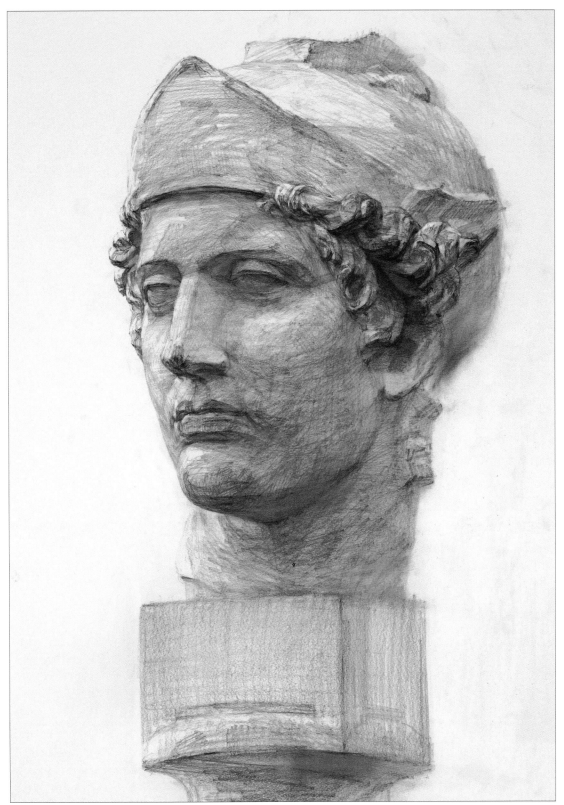

14 確實畫好存在感最重的部位了,這樣一來。前面畫好的部位會突然變得沒那麼顯眼,所以請以色彩最重的頭髮朝下處為基準,慢慢補足整體狀態。

15 整體物件都加重了一個等級。此時請參考下列圖表，打造出明亮層次，才能夠拓展整體色彩範圍。底座朝下的面要先確實畫出暗影，再施加少許的反光。

亮（白） ⟷ 暗（黑）

亮面（帽子上面等） ｜ 下巴、底座前面等 ｜ 臉頰 ｜ 頸部暗部 ｜ 眼睛暗部 ｜ 頭髮強烈的暗部

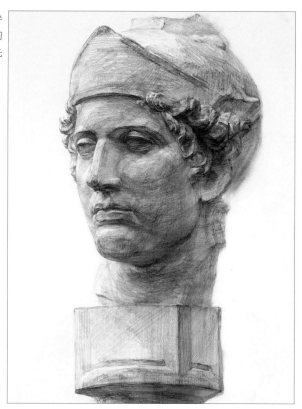

UP!

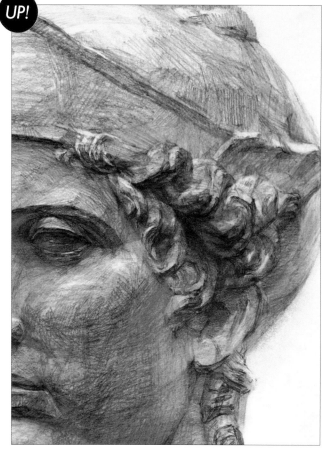

16 因加強細節質感而導致層次感不夠突出時，看是要重畫或是用軟橡皮擦增添亮面等都可以。仔細觀察會發現頭髮下面也有反光，這裡就是軟橡皮擦登場的時機。只要善用軟橡皮擦打造反光，就能夠讓平坦面瞬間產生立體感。

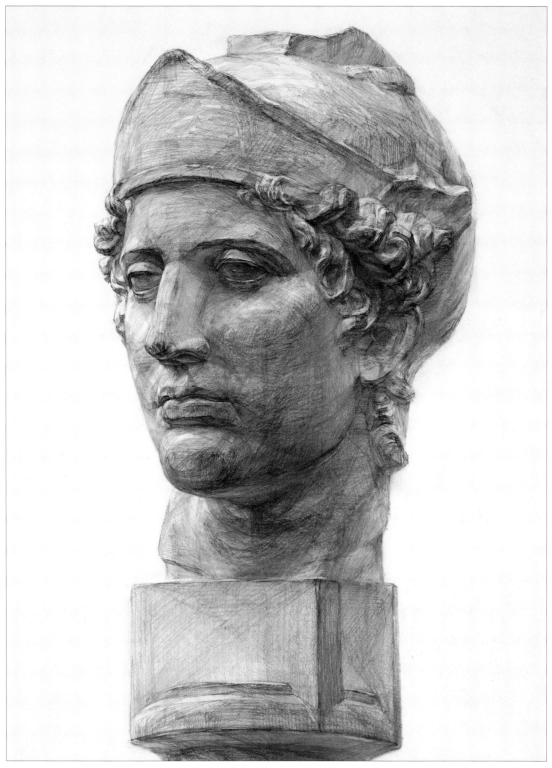

完成

這裡要強化石膏像的邊緣，才能夠讓曲線深入處的形狀，確實從白色背景中跳脫出來。只因弧線往遠處發展，就全部畫得偏弱且模糊的話，完成度便不夠高。像上面這張圖一樣，曲線深入處其實也有確實的明暗差異，所以請仔細觀察變化後表現出來吧。

● 繪製時間：10小時　使用鉛筆：4H～4B　繪製：平野由美子（東京藝術大學美術學院日本畫組）

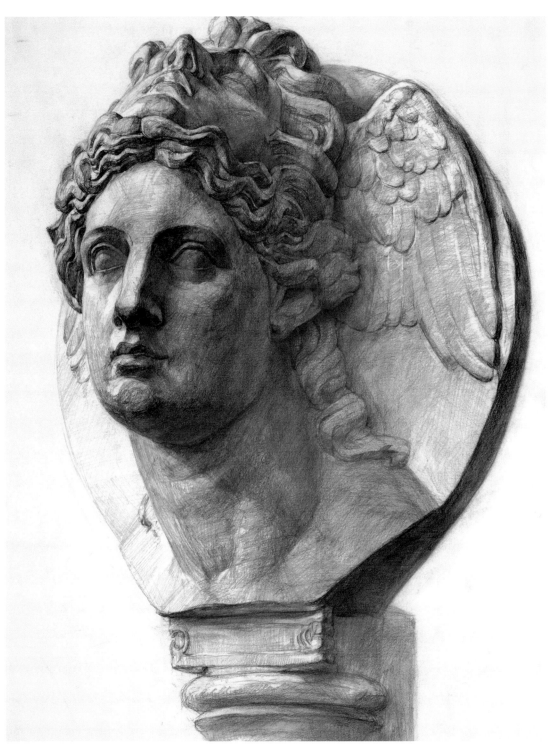

面冠女神像的石膏像素描

確實掌握了石膏像上的光影效果，頭頂部、臉部正面、側面、下巴的下方等各面變化，也都如實地表現出來，因此能夠清晰感受頭部構造。

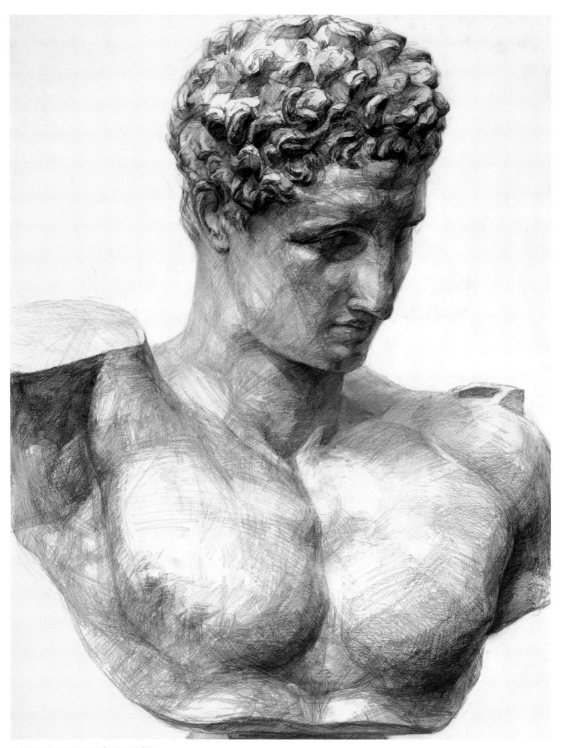

赫爾墨斯的石膏像素描

整體畫面從深到淺都確實呈現,展現出鉛筆的表現範圍之廣泛。繪製半胸像時的關鍵,在於頭部與身體的比例是否均衡。此外也要詳加觀察頸部斜度與視線方向。

繪製:安原成美(東京藝術大學研究所保存修復日本畫組)

SHINPAN KISO KARA MI NI TSUKU HAJIMETE NO DESSAN supervised by
Bungo Yanatori
Copyright © 2019 Yanaka Jimusho
All rights reserved.
Original Japanese edition published by SEITO-SHA Co., Ltd., Tokyo.

This Traditional Chinese language edition is published by arrangement with
SEITO-SHA Co., Ltd., Tokyo in care of Tuttle-Mori Agency, Inc.

監修者 梁取文吾

東京都出身，日本畫畫家。2005年畢業於東京藝術大學美術系繪畫科日本畫組。2008年於東京藝術大學研究所修完美術研究科 專攻文化財保存學組之保存修復日本畫課程。目前為SUIDOBATA美術學院 日本畫科講師，同時也積極參與個展、聯展，日日創作不輟。

攝影	川上弘美、渡邊淑克
攝影協力	學校法人高澤學園SUIDOBATA美術學院
作圖	梁取文吾
製圖	荻原奈保子
執筆協力	岡田稔子（YANAKA事務所）
編輯協力	束村直美　岡田稔子（YANAKA事務所）
作畫實演協力	劔持優、平野由美子、藤木貴子、水津達大、牟田芙佐子、梁取文吾、橫橋成子、吉田由貴
範例作品協力	河野建作、百武惠美、安原成美、梁取文吾、吉田由貴

零基礎也能輕鬆下筆 絕對上手的素描技法

2020年10月1日初版第一刷發行

監　　修	梁取文吾	
譯　　者	黃筱涵	
責任編輯	魏紫庭	
美術編輯	黃瀞瑢	
發 行 人	南部裕	
發 行 所	台灣東販股份有限公司	
	＜地址＞台北市南京東路4段130號2F-1	
	＜電話＞（02）2577-8878	
	＜傳真＞（02）2577-8896	
	＜網址＞http://www.tohan.com.tw	
郵撥帳號	1405049-4	
法律顧問	蕭雄淋律師	
總 經 銷	聯合發行股份有限公司	
	＜電話＞（02）2917-8022	

國家圖書館出版品預行編目（CIP）資料

零基礎也能輕鬆下筆 絕對上手的素描技法
/ 梁取文吾監修；黃筱涵譯. -- 初版. --
臺北市：臺灣東販, 2020.10
192面；18.2×25.7公分
ISBN 978-986-511-489-3（平裝）

1.素描 2.繪畫技法

947.16 109013231